PETITE

ACADÉMIE

DES JEUX

8°Z
3543

Tableau du Nain jaune.

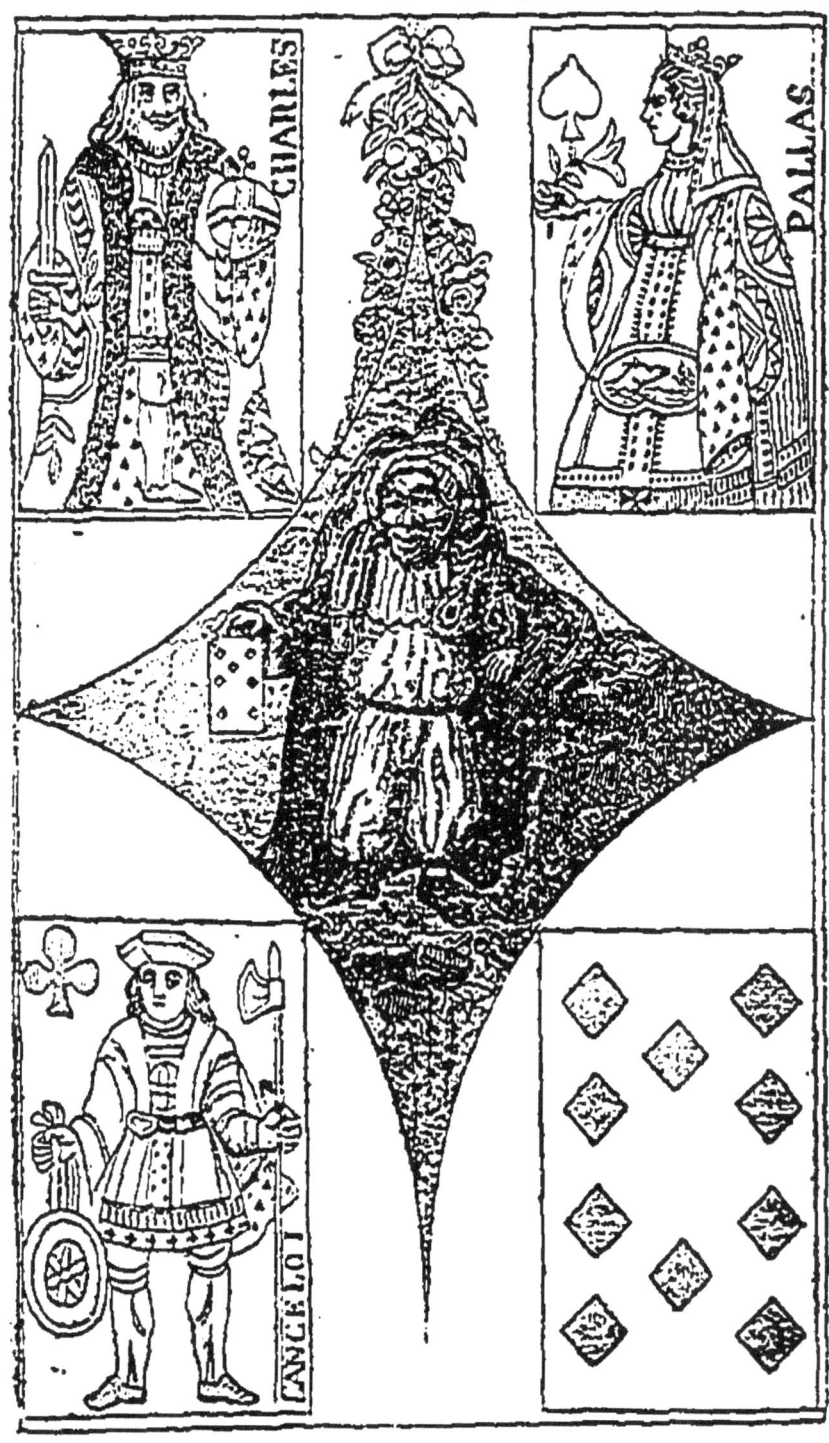

PETITE ACADÉMIE

DES JEUX

CONTENANT

LES RÈGLES ET DESCRIPTIONS

DE TOUS LES JEUX DE CARTES

et donnant

les solutions raisonnées des principales difficultés

D'APRÈS LES USAGES DE PARIS

Par J. A. BURGER

PARIS

THÉODORE LEFÈVRE ET Cie, ÉDITEURS

RUE DES POITEVINS

PETITE
ACADÉMIE DES JEUX

LE PIQUET

De tous les jeux de cartes, le Piquet est celui qui est le plus généralement adopté en France, et il le mérite à bien des égards, car il réunit dans une juste mesure les émotions qui accompagnent les jeux de hasard et les combinaisons du calcul. Dans ce jeu, les péripéties se succèdent d'une manière piquante, et tel qui se croit près d'atteindre le but et de gagner la partie, la perd par un coup imprévu.

On joue le Piquet à deux, il y a aussi le Piquet à trois et à quatre personnes, mais ce sont des variétés de ce jeu présentant diverses modifications; nous en parlerons plus loin.

On emploie pour le Piquet un jeu de trente-deux cartes, d'où il résulte que l'on donne le nom de Piquet à cette collection de trente-deux cartes, bien qu'on l'emploie à d'autres jeux, tels que l'Écarté, le Besigue, etc.

Voici la valeur relative des cartes qui composent

le jeu du Piquet : les quatre as valent chacun onze, les quatre rois se comptent chacun pour dix, de même que les quatre dames, les quatre valets et les quatre dix, mais les rois sont supérieurs aux dames. les dames aux valets et les valets aux dix.

Viennent ensuite les neuf, les huit et les sept, dont la valeur est indiquée par leur dénomination.

Une règle générale à ce jeu est que pour qu'une carte plus forte en prenne une plus faible, il faut qu'elle soit de même couleur.

On convient d'abord de ce qu'on mettra en jeu, ensuite du nombre de points dont se compose la partie. On ne la joue guère en moins de cent, mais généralement en cent cinquante ; on peut convenir que la partie sera en cent vingt, cent cinquante, deux cents même, etc.

On marque soit les points avec des jetons, soit au moyen d'une carte coupée sur les quatre faces. Sur l'un des grands côtés, quatre languettes formées par autant de coupures sont destinées à indiquer les unités, une coupure angulaire du même côté, mais partant du bout de la carte, vaut cinq. Quatre languettes du côté opposé représentent autant de dizaines. Le cinquante est figuré par une dernière languette partant du bout de la carte opposé à celui où on a indiqué le cinq.

On tire ensuite à qui sera le premier, celui auquel tombe la plus basse carte, donnera les cartes, ce qui est d'abord un désavantage, mais au coup suivant ce sera l'adversaire qui donnera et ainsi de suite.

Le donneur bat les cartes et puis les présente à couper à son adversaire qui a le droit de mêler à son tour, alors celui à qui appartient la *donne* les mêle de nouveau et les présente une seconde fois à couper. Mais remarquons que cette répétition a d'autant plus rarement lieu, qu'elle semble impliquer une idée de défiance de la part de l'adversaire.

Le nombre des cartes à donner à chaque joueur est de douze. On peut les distribuer par deux ou par trois à son choix, mais jamais par une ni par quatre. Si après avoir distribué les cartes pendant un ou plusieurs coups, suivant l'un de ces deux nombres, dans le cours de la partie, on veut changer à la partie suivante, on ne doit le faire qu'après avoir prévenu son adversaire que l'on donnera par deux ou par trois.

Lorsque le donneur a distribué alternativement les vingt-quatre cartes à la partie adverse et à lui-même, il lui restera en main huit cartes, formant ce qu'on appelle le *talon*. Il en prend cinq qu'il place en croix sur les trois autres et dépose le tout sur le tapis.

Lorsque le donneur se trompe et distribue treize cartes au lieu de douze, soit qu'il les prenne pour lui ou les donne à son adversaire, celui-ci a le droit de s'y tenir ou d'exiger le refait. S'il s'y tient, il ne doit prendre au talon que quatre cartes au lieu de cinq, parce que ce talon ne se compose plus que de sept cartes, il faut en laisser trois au donneur; et si c'est ce dernier qui a treize cartes, il doit en écarter

trois, et ne prendre que les deux qui sont au talon. S'il donnait quatorze cartes, le refait serait obligatoire.

Il faut également refaire, si au talon il y a une carte retournée.

Il ne faut point mêler son écart à celui de son adversaire ; d'ailleurs, il est souvent utile de le consulter pour revoir les cartes qu'on a écartées, afin de diriger son jeu, tandis que s'il était mêlé à l'autre écart qu'on n'a pas le droit de voir, on ne pourrait plus y toucher.

Le premier en jeu ne peut, dans aucun cas, prendre plus de cinq cartes, mais il lui est loisible d'en laisser, pourvu qu'il en prenne au moins une. De plus, il a le droit de regarder les cartes qu'il laisse.

Le premier en cartes ayant laissé trois ou quatre cartes à son adversaire, si celui-ci ne veut pas prendre toutes les cartes du talon, il est toujours obligé de prendre de premier les cartes qu'on lui a abandonnées, et de ne laisser que les dernières. Il a, de même que le premier en cartes, la faculté d'en laisser plus ou moins, pourvu qu'il en prenne au moins une, il regarde celles qu'il laisse.

Un bon joueur se ménage toujours la facilité de faire le point avant tout ; car on ne peut arriver au *soixante* et au *quatre-vingt-dix*, sans avoir un point supérieur à celui de son adversaire.

C'est de la manière de faire son écart que dépend souvent le gain d'une partie ; en effet, il faut calculer avec soin, en rejetant telle ou telle carte de votre jeu, les chances que vous aurez de faire des *sé-*

quences, c'est-à-dire des *tierces*, des *quatrièmes*, des *quintes*, des *sixièmes* (1), *septièmes*, *huitièmes*, et *quatorze* de figures, d'as ou de dix.

Tierces. — Les tierces, de même que les quatrièmes, quintes, seizièmes, etc., sont des cartes qui se suivent et qui doivent être de la même couleur, soit en cœur, carreau, pique ou trèfle.

Il y a six espèces de tierces.

La tierce majeure : as, roi et dame.

La tierce au roi : roi, dame, valet.

La tierce à la dame : dame, valet, dix.

Le tierce au valet : valet, dix, neuf.

La tierce au dix : dix, neuf, huit.

La tierce au neuf ou tierce basse : neuf, huit, sept.

Une tierce, lorsqu'elle est bonne, comme nous le dirons plus bas, compte pour trois points.

Quatrième. — Il y a cinq espèces de quatrièmes.

La quatrième majeure se compose d'un as, d'un roi, d'une dame et d'un valet.

La quatrième au roi : un roi, une dame, un valet et un dix.

La quatrième à la dame : dame, valet, dix, neuf.

La quatrième au valet : valet, dix, neuf, huit.

La quatrième au dix : dix, neuf, huit, sept.

La quatrième reconnue vaut quatre points.

Quinte. — Il y a quatre sortes de quintes ou cinquièmes.

(1) L'usage est de désigner les *sixièmes*, *septièmes* et *huitièmes* par le nombre de points qu'elles procurent, on leur donne, par conséquent, les noms de *seizièmes*, *dix-septièmes* et *dix-huitièmes*.

Quinte majeure : as, roi, dame, valet, dix.
Quinte au roi : roi, dame, valet, dix, neuf.
Quinte à la dame : dame, valet, dix, neuf, huit.
Quinte au valet : valet, dix, neuf, huit, sept.
Une quinte bonne compte pour quinze points.

Seizième ou *sixième*. — Il y a trois espèces de seizièmes :

Seizième majeure : as, roi, dame, valet, dix et neuf.

Seizième au roi : roi, dame, valet, dix, neuf et huit.

Seizième à la dame : dame, valet, dix, neuf, huit et sept.

Une seizième vaut seize points.

Dix-septième ou *septième*. — On n'en peut faire que de deux espèces.

Dix-septième majeure : as, roi, dame, valet, dix, neuf et huit.

Dix-septième au roi : roi, dame, valet, dix, neuf, huit et sept.

La dix-septième donne dix-sept points.

Dix-huitième ou *huitième*. — Une dix-huitième se compose des huit cartes d'une même couleur, depuis l'as jusqu'au sept.

La dix-huitième vaut dix-huit points.

Une tierce, une quatrième, une quinte, une seizième et même une dix-septième, peuvent ne rien valoir, si l'adversaire a un point plus élevé.

Par exemple, celui qui aura une tierce, une quatrième ou une quinte, etc., ne les comptera pas si son adversaire a montré une sixième ou une septième.

Une tierce au roi ne comptera également rien en présence d'une tierce majeure; une quinte à la dame, vis-à-vis d'une quinte au roi, etc.

Une tierce, une quatrième, une quinte, etc., plus haute dans la main d'un des joueurs, annule toutes celles de son adversaire, et, ce qui est important à noter, à la faveur de cette tierce ou quatrième reconnue bonne, il fera passer ses moindres tierces, ses quatrièmes inférieures.

Enfin, deux séquences semblables dans la main des joueurs s'annulent réciproquement; par exemple, Jean ne comptera pas une quinte qu'il aura dans son jeu, si une autre de même valeur se trouve dans la main de Jacques, son adversaire, celle-ci se trouvant d'ailleurs également nulle, on dit alors que *c'est payé*.

Des quatorze. — On nomme ainsi le brelan carré, quatre as, quatre rois, quatre dames, quatre valets ou quatre dix. Le quatorze compte pour quatorze points. Si l'adversaire a un quatorze supérieur, par exemple, un quatorze d'as, quand son adversaire n'aura qu'un quatorze de rois, celui-ci ne comptera pas.

Trois as, trois rois, trois dames, trois valets ou trois dix, comptent pour trois points, pourvu que l'adversaire n'ait pas un brelan plus fort, soit par le nombre, soit par la valeur des cartes.

Un quatorze rendra valable trois cartes pareilles qu'on aura en même temps; par exemple, à la faveur d'un quatorze d'as, de rois, de dames, etc., on

pourra compter les trois dix qu'on a en main, quoique l'adversaire ait trois valets.

Manière de compter son jeu

Chacun des joueurs ayant assorti ses cartes et classé celles du talon, ils examinent quelle est la couleur dont ils ont le plus pour former le *point*. Ainsi, supposons que le premier en cartes ait six piques, tels que le roi, la dame, le valet, le dix, le neuf et le huit, il dira : six cartes, cinquante-sept. Si l'adversaire a moins de points, soit en cœur, carreau ou trèfle, il répondra : *c'est bon*; l'on comptera donc six points. Si, au contraire, cet adversaire a un point plus fort, il dira : *ne vaut pas* et marquera lui-même le point.

Le premier en cartes, ayant examiné s'il a des tierces, quatrièmes ou autres séquences, un quatorze, ou trois as, trois rois, etc., il les annonce ; si elles sont déclarées bonnes, il les montrera en les mettant sur le tapis ; dans le cas contraire, il les gardera dans son jeu.

Le second en cartes annoncera également les quatorze qu'il pourrait avoir, ou encore les trois cartes pareilles (trois as, trois rois, trois dames, trois valets ou trois dix) qui se trouveraient dans son jeu ; mais il n'est pas obligé de les montrer.

Lorsque le premier en cartes a toutes ses cartes blanches, c'est-à-dire absence de figures, il les annonce avant d'écarter, et dit à son adversaire : *Vous écarterez sur dix de cartes blanches*; mais il ne les

montre que lorsque celui-ci a mis ses trois cartes d'écart de côté.

De même, le premier en cartes ne doit pas les voir avant d'avoir fait son écart.

Toutes cartes blanches annoncées annulent le coup de soixante et de quatre-vingt-dix pour l'adversaire qui ne peut alors compter que la valeur juste de ses points.

Voici un exemple de la manière de compter ses points. Le premier au jeu dit :

Six cartes.	
Combien valent-elles?	
Cinquante-sept.	6
C'est bon.	
Une quatrième majeure?	4
C'est bon (l'on montre la séquence).	
Trois as (on ne les montre pas)?	3
C'est encore bon.	
Et trois dames (on ne les montre pas)?	3
	16

On retient dans sa mémoire seize points et l'on joue dix-sept, en jetant une carte sur le tapis.

Le premier joueur ayant ainsi compté ce qu'il a dans son jeu, sans que le second ait fait d'observation, il joue ; et le second, avant d'avoir couvert la carte, compte tout ce qu'il a de bon dans son jeu, puis il jette dessus une carte qui doit être de la même couleur, s'il en a, ou de toute autre couleur s'il n'en a pas. Si la carte de même couleur est plus

1.

forte, il fera la levée, et jouera à son tour. S'il ne fait point la levée, parce que sa carte est plus faible ou n'est pas de la couleur demandée, le premier en cartes continuera à jouer. Il est à remarquer qu'une fois la carte jouée, le premier ne peut revenir sur ce qu'il a compté, si par hasard il avait oublié quelque chose.

Celui qui obtient la dernière levée la compte double, puis chacun compte ses levées.

Celui qui en possède le plus a les cartes et ajoute dix points à ceux qu'il a déjà.

Lorsque de part et d'autre le nombre de levées est égal, on ne compte rien.

Quand une partie est terminée et qu'on veut continuer à jouer, on tire à qui fera, à moins qu'il ne soit convenu, au commencement de la première partie, que la main suivrait.

Parlons actuellement de trois sortes de hasards qui existent dans le jeu de piquet, et qui déterminent souvent le gain de la partie, c'est le *pic*, le *repic* et le *capot*.

Le *pic* a lieu lorsqu'on a compté un certain nombre de points, sans que l'adversaire ait pu rien compter, et qu'en suivant le jeu on va jusqu'à trente, alors on compte *soixante*. C'est ce qu'à Paris et dans une grande partie de la France on appelle *soixanter*. On continue ensuite à marquer les points que l'on fait.

On comprend que, pour soixanter, il faut être le premier en cartes, sans cela, l'adversaire possédant

l'initiative comptera *un* en jouant la première carte, et cela suffit pour empêcher le pic.

Le *repic* a lieu toutes les fois que dans son jeu on compte trente points sans avoir commencé à faire des levées et sans que l'adversaire ait rien à compter dans le sien. Alors au lieu de trente on compte *quatre-vingt-dix*, en y ajoutant, s'il y a lieu, les points qui dépasseraient trente.

Enfin, lorsqu'un des joueurs fait à lui seul toutes les levées, il fait son adversaire *capot*, et compte *quarante points*. Mais alors on ne compte pas les dix points du gain des cartes, et on ne marque qu'un seul point pour la dernière levée. Un joueur peut faire *cent soixante-neuf* points d'emblée, c'est ce qui s'appelle le *grand coup*. Voici comment : supposons qu'il ait quatre tierces majeures dans la main ; le point se trouvant bon, il dira : 3 du point, 12 de tierces et 42 de trois quatorze font 57. Ayant déjà au delà de 30 points, sans que l'adversaire ait rien compté, il fait le *repic*, ce qui porte son point à 116 ; ajoutons 12 de cartes et la capote qui a nécessairement lieu, et nous trouverons 169.

Voici l'ordre dans lequel on doit déclarer son jeu : 1° les cartes blanches, lorsque les douze cartes ne renferment aucune figure. Les dix de blanches se comptent de suite. Si c'est le premier en cartes qui les a, il dit à son adversaire : *Écartez sur dix de blanches* ; mais si c'est le second, il doit les montrer de suite.

2° Le point, c'est-à-dire le nombre de points que valent les cartes d'une même couleur.

3° Les séquences, tierces, quatrièmes, etc.

4° Les quatorze.

5° Les réunions de trois cartes pareilles, as, rois, dames, valets, dix. Puis on commence à jouer.

Nous espérons avoir clairement expliqué la marche du piquet, mais il est nécessaire de connaître les règles suivantes, qui s'appliquent à toutes les difficultés que les commençants pourraient rencontrer.

Règles du jeu de piquet

1° S'il arrivait que le jeu de cartes se rencontrât faux, c'est-à-dire qu'il y eût deux cartes pareilles, une carte de plus ou de moins, la partie entière est à recommencer.

2° Si, en donnant les cartes, il s'en trouve une retournée, il faut rebattre, et recommencer à couper et à donner.

3° Le joueur qui prend plus de cartes qu'il n'en a écarté, ou se trouve en jouant en avoir plus qu'il ne faut, ne compte rien du tout, ce qui s'appelle *compter à la muette*, et ne peut empêcher son adversaire de compter tout ce qu'il a dans son jeu, soit que l'on continue, soit que l'on refasse. Si le nombre de cartes n'excède pas treize, cet adversaire est en droit d'exiger le refait, s'il le trouve favorable à son jeu ; mais, lorsqu'il y a plus de treize cartes, on refait nécessairement. (*Voyez le paragraphe relatif à la* mal-donne.)

4° Celui qui prend moins de cartes, ou s'en trouve

moins, peut compter tout ce qu'il a dans son jeu. Il n'y a, en effet, point de faute à jouer avec moins de cartes, mais son adversaire compte toujours la dernière, attendu qu'il ne fournit point, et que, par conséquent, il ne saurait être capot ; au lieu que celui qui a le moins de cartes le serait, si son adversaire faisait les onze premières levées, car il n'aurait pas de quoi fournir à la douzième.

5° Celui qui, ayant jeté sa carte, a oublié de compter dix de cartes blanches, le point, les as, rois, dames, etc., qu'il a dans son jeu, et qui seraient bonnes, n'est plus reçu à les compter après, tout cet avantage devient nul pour lui, et l'adversaire peut compter ce qu'il a dans son jeu, ses points fussent-ils même inférieurs à ceux qu'on a oublié d'accuser.

6° Lorsqu'avant de jouer la première carte, on ne montre pas le point qu'on a de plus que son adversaire, ou quelque tierce, quatrième, etc., on ne peut y revenir, et on les perd. En ce cas, le premier à qui l'on aurait dit que son point ne vaut pas ou ses tierces, etc., est en droit, pourvu qu'il ne joue pas sa seconde carte, de compter son jeu ; il n'est pas d'usage cependant d'observer rigoureusement cette règle.

7° Il n'est pas permis d'écarter par deux fois, c'est-à-dire que, du moment qu'on a touché le talon, après avoir écarté le nombre de cartes qu'on a jugé à propos, on ne peut plus les reprendre, cette loi est absolue pour les deux joueurs.

8° Il n'est permis à aucun des deux joueurs de

regarder les cartes qu'il doit prendre avant d'écarter.

9° Lorsque celui qui a la main ne prend pas ses cinq cartes du talon, il doit dire à son adversaire : je n'en prends que tant, ou j'en laisse tant.

10° Celui qui a écarté moins de cartes qu'il n'en prend, et s'aperçoit de son erreur avant d'en avoir retourné aucune, ou de les avoir placées sur les siennes, peut remettre ce qu'il a de trop, sans encourir aucune peine, pourvu néanmoins que son adversaire n'ait point pris les siennes ; car s'il les avait prises et vues, il serait loisible à celui-ci de jouer le coup ou de refaire ; et, si le coup se joue, la carte de trop sera mise à l'écart après avoir été vue des deux joueurs.

11° Si celui qui donne deux fois de suite reconnaît sa faute avant d'avoir vu aucune de ses cartes, son adversaire sera obligé de refaire, encore même qu'il ait vu son jeu.

12° Quand le premier ayant accusé son point, et ce qu'il voit à compter dans son jeu, s'aperçoit en examinant mieux, après qu'on lui a répondu *bon*, qu'il a oublié quelque chose, il est reçu de compter tout ce qu'il a de bon, pourvu qu'il n'ait encore rien de joué.

13° Celui qui, pouvant avoir quatorze d'as, de rois, de dames, de valets ou de dix, écarte un de ceux-là, et n'accuse, par conséquent, que trois as, trois rois, trois dames, trois valets ou trois dix, est obligé, si on lui dit qu'ils sont bons, de dire à son adversaire laquelle de ces cartes lui manque,

pourvu que celui-ci en fasse de suite la demande après avoir joué la première carte de son jeu.

14° Celui qui accuse à faux, en annonçant des as, rois, dames, etc., qu'il pourrait avoir, mais que son écart lui a ôtés, ne compte, pour cela seul, rien de tout ce qu'il a en main, à moins qu'il ne se reprenne avant de jeter la première carte ; mais s'il ne le fait pas, son adversaire compte tout ce qui est dans son jeu. Il en est de même pour tous ceux qui comptent ce qui n'est pas dans le leur.

15° Toute carte lâchée et qui a touché le tapis est jouée ; si pourtant on était le second à jouer, et qu'on eût couvert une carte de son adversaire qui ne fût pas de même couleur, bien qu'on en eût dans son jeu, alors il serait permis de la reprendre pour fournir de la même couleur, car on ne peut pas renoncer ; mais si, n'en n'ayant pas de la couleur jouée, on jetait, par mégarde, une carte au lieu d'une autre, il ne serait plus permis de la reprendre dès qu'elle aurait été lâchée.

16° Si celui qui, pour voir les cartes que laisse le dernier, dit : *je jouerai de telle couleur*, ne joue pas de la couleur qu'il s'est obligé de jouer, son adversaire pourra le faire jouer de la couleur qu'il trouvera à propos.

17° Lorsque le dernier en cartes retourne, ou voit par mégarde une carte du talon de son adversaire, il sera libre à celui-ci de jouer le coup ou de refaire après avoir vu son jeu.

Si c'est le premier en cartes qui a vu une carte

du talon de la partie adverse, il devra jouer de la couleur que celle-ci voudra.

18º Si le dernier en cartes, ayant laissé des cartes au talon, les mêle à son écart, après les avoir vues et avant de les avoir montrées à son adversaire, celui-ci est en droit de voir l'écart, après avoir nommé la couleur dont il commencera à jouer.

19º Le joueur qui reprend des cartes dans son écart, qui en échange quelqu'une, ou commet toute autre action de mauvaise foi, perd le point

20º Qui quitte la partie la perd.

21º Le joueur qui, croyant avoir perdu, jette ses cartes et les brouille avec le talon, perd en effet la partie, quoiqu'il s'aperçoive qu'il s'est mépris, mais si rien n'est mêlé, il peut revenir pourvu que l'autre n'ait point brouillé son jeu.

22º Si, arrivé à la fin d'un coup, un joueur qui a dans sa main deux ou trois cartes les jette toutes ensemble, pensant que son adversaire les a plus hautes, celui-ci en montrant son jeu lèvera ces cartes, bien que les siennes puissent être inférieures, et celui qui aura jeté les cartes les perd.

23º Celui qui, étant dernier, écarterait et prendrait les cartes du premier au talon, avant que celui-ci ait eu le temps de faire son écart et les mêlerait à son jeu, perdrait la partie s'il jouait au cent, et le grand coup, s'il jouait en partie ; mais, si le premier avait eu le temps d'écarter et qu'il eût attendu que le dernier, se croyant le premier, eût pris ses cartes, le coup serait bon ; et celui qui se-

rait de droit le premier commencerait à jouer.

Cette règle ne peut être trop rigide dans le premier cas, puisque la mauvaise foi est manifeste du côté de celui qui se hâte de faire son écart pour prendre; au lieu que, dans le second cas, c'est précisément la faute du premier qui doit savoir que c'est à lui à en prendre cinq.

24° Quand on n'a qu'un quatorze en main qui doit valoir, on n'est pas obligé de dire s'il est d'as, de rois, de dames, de valets ou de dix, on dit seulement *quatorze*, mais si on a pu en avoir deux dans son jeu, et qu'on ait écarté une ou deux cartes qui réduisent le jeu à un seul quatorze, on est obligé de nommer celui qu'on a gardé.

Piquet à trois

Les règles de cette variété du piquet sont les mêmes que celles du piquet ordinaire, sauf les modifications que voici :

On tire d'abord à qui fera, puis on donne à chacun des joueurs dix cartes par trois et par deux, ou par deux et par trois. On distribue, par exemple, deux fois trois cartes, puis deux fois deux cartes, ce qui complète le nombre de dix.

La donne achevée, il restera deux cartes au talon; le donneur a le droit de les prendre et de les échanger contre deux des cartes de son jeu. S'il ne les prend pas, elles restent sur le tapis, mais il a le droit de les voir.

Les cartes blanches valent également dix à ce jeu.

On compte les séquences de même que dans le piquet ordinaire, ainsi que les quatorze, les trois as, les trois rois, les trois dames, les trois valets et les trois dix.

Lorsqu'après vérification de son jeu, le premier en cartes se trouve avoir en main jusqu'à vingt, sans jouer, il compte quatre-vingt-dix; il ne pourra compter que soixante, si, pour atteindre ce nombre, il a dû jouer une ou plusieurs cartes. Mais pour cela il faut avoir le point et de plus arriver à vingt avant que l'un ou l'autre de ses adversaires ait fait des levées; toutefois, pour qu'il puisse compter soixante, il faut que l'adversaire n'ait pas joué de carte marquante, et que le deuxième adversaire n'ait pas non plus surcoupé d'une carte marquante.

De même qu'au piquet ordinaire, on compte dix quand le nombre de ses levées surpasse celui de chacun de ses adversaires.

Le capot, qui a lieu lorsqu'un des joueurs n'a fait aucune levée pendant le coup, est assez fréquent à ce jeu. Il vaut quarante points comme au piquet ordinaire, mais ces points se partagent entre les deux joueurs qui ne sont pas capots : vingt à chacun; lorsque les deux joueurs sont capots, le troisième marque quarante.

Dès que l'un des joueurs a atteint le nombre qui fait gagner la partie, soit cent, cent cinquante ou tout autre chiffre convenu, il se retire, et la partie continue entre les deux restants, suivant les règles du piquet ordinaire; celui qui succombe perd la partie contre ses deux adversaires.

Piquet à quatre

Ce jeu se joue à deux contre deux. Après avoir tiré la main, celui qui distribue les cartes les donne par deux et par trois, de manière à en donner huit à chacun. On voit qu'il ne doit rien rester au talon ; aussi n'y a-t-il point d'écart dans ce jeu.

Le premier en cartes annonce son point, les séquences, les quatorze d'as, etc., tout comme dans le piquet ordinaire ; mais ce qu'il y a de particulier, c'est que si son jeu est bon, son partner pourra compter tout ce qu'il y a dans le sien, le dix de cartes blanches, le point, la capote. Il comptera également dix pour les cartes, si la réunion des levées est plus forte que celle des deux adversaires.

Le piquet à quatre exige une grande attention, il faut faire en sorte de deviner ce que son partner a dans son jeu, afin de le seconder et de faire valoir ses cartes.

Il est d'usage que les joueurs du même parti soient placés en face l'un de l'autre.

LE WHIST

Le nom de ce jeu est anglais. *Whist* signifie *silence*. En effet, il est interdit de parler au whist, et surtout de rien dire qui puisse faire connaître à son partner ou associé le jeu qu'on a en main.

Aussi ce jeu, conforme au génie anglais, a-t-il une grande vogue en Angleterre. La connaissance parfaite du whist donne lieu à des combinaisons qui exigent autant de mémoire que d'attention.

1º Le whist se joue entre quatre personnes, dont deux sont associées ou *partners* l'une de l'autre.

2º On se sert alternativement de deux jeux de cartes, entiers c'est-à-dire composés de cinquante-deux cartes.

3º La valeur des cartes est la même qu'au piquet. L'as est la plus haute, puis le roi, la dame, le valet, le dix, le neuf, et ainsi de suite jusqu'au deux qui est la plus basse.

4º On a recours au sort pour organiser la partie. On étend, à cet effet, les cartes en demi-cercle, sur le tapis, après les avoir battues, et chacun y prend une carte au hasard. Les deux joueurs qui ont pris les cartes les plus basses jouent contre les deux autres. Remarquons que l'as compte ici pour une basse carte.

5º C'est la carte la plus basse qui confère le droit de choisir sa place et de donner le premier.

6º Lorsque des joueurs tirent des cartes de même valeur, ils recommencent, mais eux seuls, jusqu'à ce qu'ils aient amené des cartes de valeur inégale.

7º Quand les joueurs sont plus de quatre, ils concourent également au tirage, alors ce sont les plus basses cartes qui donnent le droit de jouer la première partie. Ceux qui lèvent les plus hautes sont *rentrants*, et remplacent pour la seconde partie les joueurs *sortants* désignés par le sort ; car si les

cartes et les places ne sont plus changées durant le cours de la partie ou du *Robre*, on les tire de nouveau avant d'en commencer une autre. Quelquefois on convient par avance que ce seront les gagnants ou bien les perdants qui céderont leurs places aux rentrants.

8° Avant de commencer le jeu, on fixe le prix de la fiche, la manière de marquer, ainsi que le nombre des *fiches de consolation*; on donne ce nom aux fiches que l'on doit payer en sus de celles que l'on gagne par les levées; ce nombre est ordinairement de quatre.

9° On joue ordinairement en partie liée, c'est-à-dire qu'il faut gagner deux parties de suite pour être le gagnant, ou bien deux parties sur trois. La partie liée se nomme *robre*.

10° Ces préliminaires arrêtés et les places ayant été choisies, les partners s'asseyent en face l'un de l'autre.

11° Le joueur qui a eu la carte la plus basse, et que par conséquent le sort a chargé de donner, relève les cartes qui sont sur le tapis, bat le jeu, fait couper par celui qu'il a à sa droite, et distribue ensuite à chacun treize cartes, une à une, en commençant par sa gauche, et successivement en allant toujours de gauche à droite, jusqu'à épuisement du jeu. Il retourne la dernière qui doit lui appartenir, mais qui forme l'*atout*. Il la place en évidence à sa gauche, et elle doit rester sur le tapis jusqu'à ce que le tour de jouer de celui qui l'y a placée soit venu; alors il la met dans son jeu, et personne n'a

plus le droit de demander quelle carte il a retournée. On peut seulement s'informer de quelle couleur est l'atout.

12° Pendant qu'on distribue les cartes, le partner du donneur prend et arrange l'autre jeu, puis le place à la gauche de son adversaire de droite ; ce qui indique que celui-ci doit donner au coup suivant.

13° Sitôt la retourne connue, les joueurs relèvent, comptent et assemblent leurs cartes. Le joueur placé à la gauche de celui qui a donné joue le premier, et les autres successivement. Le premier servi commence la partie en jetant sur le tapis une carte devant lui. Remarquons qu'il est dans les usages du whist de ne point la tirer ni même la toucher d'avance ; on ne doit porter la main à son jeu que pour en extraire celle qu'on veut jouer.

14° Il arrive quelquefois qu'en jouant avec précipitation, les cartes viennent à se confondre sur le tapis ; on a alors le droit de demander le *tableau*, ce qui veut dire que chaque joueur reprendra et placera devant lui la carte qu'il a jouée (voyez le n° 22 du règlement).

15° L'une des règles du whist est qu'il ne doit jamais y avoir plus de quatre cartes en vue sur le tapis.

16° On ne peut pas renoncer, c'est-à-dire jeter une carte d'une autre couleur que celle demandée par le premier joueur ; mais on n'est pas obligé de forcer, c'est-à-dire on peut jouer une carte inférieure, c'est ce qu'on nomme faire l'*impasse*.

17° S'il arrive que l'un des joueurs associés renonce, ayant de quoi fournir, les deux encourent la perte de trois levées ou six points (si l'on joue en dix points). Ces six points sont retranchés de leur marque ou bien ajoutés à la marque des adversaires.

18° Le joueur qui n'a point la couleur demandée n'est pas forcé de couper ; dans ce cas, il lui est permis de jeter une carte d'une autre couleur ; on nomme cela se *défausser*.

19° La levée appartient à celui qui a jeté la carte la plus forte, et il joue la première carte au coup suivant.

20° Les associés qui les premiers parviennent à faire dix points gagnent la partie. C'est, au reste, le nombre de points établi dès l'origine de ce jeu.

21° Les points proviennent des *levées*, généralement on ne compte plus ceux des honneurs.

22° Les honneurs sont les quatre principaux atouts, c'est-à-dire l'as, le roi, la dame et le valet, de la couleur dont on a fait la retourne.

23° Lorsque les honneurs se trouvent partagés de manière que chaque parti en ait deux, ils ne comptent ni pour l'un ni pour l'autre. On dit alors que les honneurs sont égaux. Mais si un joueur et son partner ont entre eux deux trois honneurs, ils comptent deux points, et ils en comptent quatre, s'ils réunissent tous les honneurs à l'exclusion de leurs adversaires.

24°.-Il faut attendre que le coup soit joué pour déclarer les honneurs ; leurs points ne se marquent qu'après ceux des levées ; en sorte que ces points

deviendraient nuls si les adversaires complétaient, par des levées, le nombre de dix points qui fait gagner la partie ; mais, ainsi que nous l'avons dit généralement, on ne les compte plus.

Autrefois, il n'en était pas ainsi : on pouvait gagner à huit points par les honneurs, pourvu que l'un des joueurs montrât trois honneurs, ou même par deux seulement lorsque son partner, interrogé par lui, ce qui se nommait *chanter* ou *appeler*, en déclarait un troisième : les adversaires complétaient, par les levées, le nombre de dix points qui fait gagner la partie.

25° Les levées que deux associés font au delà de six leur valent chacune un point ; cette septième levée se nomme *Trick*.

26° Lorsqu'un joueur et son partner viennent à faire la vole ou *Schelem*, c'est-à-dire treize levées, cet avantage ne fait point gagner la partie. Il se paie dix fiches, quelquefois vingt et se compte à part, puis la partie continue comme s'il n'avait point eu lieu.

27° Si deux associés font dix points avant que leurs adversaires en aient fait cinq, ces derniers perdent la partie double, à moins qu'il n'ait été fait une convention contraire.

28° Les associés qui ont gagné deux parties sur trois ou deux parties consécutives gagnent le *Robre* ou partie liée, après laquelle les paiements ont lieu lorsque les levées ne se paient pas.

29° Personne ne doit lever ses cartes ni les regarder avant que la donne soit achevée.

30° Une renonce n'est censée avoir lieu et ne doit être punie comme il est dit au n° 16, que lorsque la levée est faite et qu'on a joué pour la levée suivante.

31° Si un joueur renonce, son partner a le droit de lui demander s'il ne se trompe pas, auquel cas il reprend sa carte et fournit de la couleur.

32° Les *Tricks*, ou septièmes levées (voyez le n° 25) se marquent avant les honneurs.

33° Il n'est pas permis à un joueur de demander à son partner s'il a joué un ou plusieurs honneurs.

Manière de compter les points au Whist

Les points se marquent avec quatre jetons que chaque joueur a devant lui.

Un, deux, trois points se marquent avec un, deux ou trois jetons, en plaçant les autres à part, ou en les entassant sur ceux qui servent à marquer.

Les quatre jetons placés en bande indiquent quatre points 0000.

Pour marquer les points supérieurs, jusqu'à neuf inclusivement, on place un jeton au-dessous des autres disposés en ligne horizontale. Ce jeton, placé hors ligne, marque trois points lorsqu'il se trouve au-dessus, et cinq points lorsqu'il est au-dessous.

Trois jetons en ligne horizontale et un placé en avant sur le front, marquent six points. Il suffit de placer le jeton du front en serre-file pour marquer huit points.

Le point de neuf est indiqué par la disposition

de trois jetons en ligne diagonale, le quatrième étant placé sur celui du milieu.

Lorsque le côté perdant a marqué six points, la partie est simple et se paie une fiche. — S'il n'a marqué que quatre points, elle est double et se paie avec deux fiches. — Enfin, s'il n'en a marqué aucun, elle est triple et se marque avec trois fiches.

Depuis un certain temps déjà, la marque du Whist se fait souvent différemment : on ne compte plus les honneurs, on le joue en cinq points et le gagnant ajoute à son gain autant de fiches qu'il a de levées en plus de celles qui lui ont été nécessaires pour gagner.

Voici un exemple de cette manière de marquer Au premier tour un joueur et son partner ont fait neuf levées ; comme les levées de gain ne se comptent qu'au-dessus de six il marque *trois* ; au second tour ils font dix levées, ce qui fait quatre à ajouter. Le nombre de cinq étant dépassé le coup est fini et on additionne : trois du premier tour, quatre du second, ce qui fait sept ; les adversaires n'ayant rien de marqué, on gagne triple, ce qui fait encore trois à ajouter, et enfin les consolations qui généralement se comptent quatre fiches ; cela fait un coup de quatorze. Cette manière de marquer est beaucoup plus meurtrière.

Règlements et pénalités du Whist

Le Whist étant un jeu de silence, d'attention et de finesse, toute violation des règles tendant à trou-

bler le jeu et distraire les joueurs est punie par une amende.

1° Le joueur qui coupe est tenu, pour que la coupe soit valable, de lever au moins quatre cartes en dessus ou d'en laisser au moins autant sur le tapis, sans cela tout joueur a droit d'exiger que l'on coupe de nouveau.

2° En cas de mal-donne, la main passe à un autre. Il peut y avoir mal-donne de plusieurs manières : quand on a distribué des cartes en plus ou en moins; quand le donneur a, d'une manière ou d'une autre, regardé une ou plusieurs cartes ; quand, oubliant de retourner la dernière carte ou atout, il l'a mêlée à son jeu.

3° Le donneur ne perd pas la main en cas de mal-donne si l'un des adversaires a relevé ses cartes avant la retourne de l'atout.

4° Dès que la dernière carte (ou atout) a été retournée, toute discussion ou toute réclamation sur la donne est interdite, et le silence le plus complet doit régner parmi les joueurs.

5° Il est de règle de ne recueillir son jeu que lorsque la donne est terminée et la dernière carte retournée.

6° La règle du Whist interdit formellement de distribuer ses cartes par petits paquets sur le tapis.

7° Si un joueur a pris la donne avant son tour, on a le droit de l'en dessaisir tant que la distribution n'est pas achevée et la retourne vue. Mais, après cela, le tour lui est acquis, et le jeu continue.

8° Le joueur qui, par paroles ou par signes, tend à indiquer à son partner la carte que celui-ci devrait jouer, ou à lui faire connaître son propre jeu, est puni par la perte de quatre points et par l'étalage de son jeu sur le tapis.

Cette faute est l'une des plus graves que l'on puisse commettre au Whist, car elle est entachée de mauvaise foi et on ne saurait trop rigoureusement la punir.

9° Si l'on montre ou regarde, par inadvertance, une carte qui ne doit pas être vue, les adversaires de celui qui a commis la faute ont le droit d'exiger que cette carte soit étalée sur le tapis et jouée à leur commandement. Si plusieurs cartes ont été montrées ou vues de cette manière, elles devront être également étalées ; mais le droit de commandement ne doit être exercé que sur une seule de ces cartes.

10° Lorsqu'on joue avant son tour, soit en commençant, soit dans le cours du jeu, les adversaires ont le droit de maintenir la carte jouée, si l'erreur leur est profitable, ou de faire étaler la carte pour être jouée au commandement ; et on rétablit l'ordre du tour à jouer.

11° Celui qui renonce, c'est-à-dire qui ne fournit pas la couleur demandée, commet la contravention la plus grave qui puisse avoir lieu au Whist, car elle dérange toutes les combinaisons du jeu et y apporte le désordre. La *renonce est incomplète* lorsqu'on reconnaît l'erreur assez à temps pour la réparer ; alors chacun des joueurs, y compris celui

qui a fait la faute, reprend sa carte ; mais il est de règle que la carte jouée indûment reste sur le tapis pour être appelée au commandement des adversaires.

Mais si la *renonce est complète*, c'est-à-dire si elle n'est constatée qu'après le coup terminé et l'engagement du coup suivant, le parti qui a commis la faute est puni par la perte de trois points que les adversaires marquent ou font démarquer aux autres.

12° Les adversaires du joueur qui a renoncé n'ont que le droit de lui retrancher des points et non d'en marquer en même temps pour eux-mêmes, car ce serait doubler l'amende.

13° Les joueurs qui avaient jeté leur carte après la renonce incomplète (voy. le n° 11) peuvent la reprendre lorsqu'elle est rectifiée; mais la carte du partner, s'il avait joué, peut être commandée comme celle du joueur fautif.

14° Est considérée comme nulle toute réclamation au sujet des renonces, lorsque la coupe du coup suivant a été faite.

15° On ne gagne pas avec une renonce ; par exemple huit points ajoutés à une renonce feraient onze points, malgré cela on ne gagne pas ; il faut qu'il y ait un coup de joué après la renonce, et il faut faire au moins le trick pour gagner la partie, auquel cas on compte douze points auxquels on ajoute quatre du Robre et un, deux ou trois points, suivant que les adversaires avaient au moins six, quatre ou pas de points.

16° Si un joueur a, par oubli ou distraction, né-

gligé de fournir sur une levée les adversaires sont en droit d'annuler le coup ou de le maintenir; dans le premier cas, ils prennent la main.

17° Lorsqu'un joueur jette sa carte sur celle de son partner, au lieu d'attendre que son adversaire de droite ait joué à son tour, celui-ci acquiert le droit de jouer le dernier.

18° Un joueur fautif dont la carte est commandée (voyez les n°s 9, 10, 11) est tenu de provoquer a commande lorsque c'est son tour à jouer, s'il ne le fait pas, il peut être commandé également pour la carte qu'il aura jouée.

19° Pendant qu'un coup est en main, il ne doit y avoir à découvert, sur le tapis, que la levée de ce coup.

20° Avant le commencement d'une levée, chaque joueur a le droit de regarder deux levées, sa dernière à lui et la dernière de ses adversaires, mais une fois la levée commencée, on a le droit de ne regarder qu'une levée.

21° Avant de jeter sa carte, le joueur a toujours le droit de demander le tableau, mais le joueur qui de sa propre autorité fait le tableau sans que cette formalité ait été réclamée par celui à qui c'est le tour de jouer, perd un point.

Principes généraux du Whist

1° La chose la plus essentielle dans ce jeu est de faire connaître à son associé le jeu qu'on a en main, non par des gestes ou des signes, moyens que ré-

prouve la délicatesse, mais par sa manière de jouer. C'est ordinairement par les *invites* et les *renonces* que l'on met son partner à même de connaître le jeu que l'on a. De même il faut étudier celles de son partner, afin de deviner sûrement la composition de son jeu. Au lieu de se borner à la réussite des cartes que l'on a en main, il faut les combiner avec celles que l'on suppose à son associé, et pour nous servir d'une expression heureuse de l'auteur d'un traité du Whist : *Il faut faire en sorte de jouer avec vingt-six cartes,* au lieu de jouer seulement avec treize.

2° Dès que ce sera à vous de jouer, commencez par la couleur dont vous avez le plus grand nombre en main ; si vous avez une séquence de roi, dame et valet, ou de la dame, du valet et du dix, vous devez les considérer comme de bonnes cartes pour entrer en jeu ; elles vous feront immanquablement tenir la main à vous ou à votre associé dans d'autres couleurs ; commencez par la plus haute de la séquence, à moins que vous n'ayiez une séquence de cinq : dans ce cas-là jouez la plus petite, excepté en atout, où il faut alors jouer la plus haute, afin d'engager votre adversaire à mettre l'as ou le roi ; par ce moyen vous ferez passer votre couleur.

3° Si vous avez cinq des plus petits atouts *et* point d'autre bonne carte dans une couleur différente, jouez atout, cela fera du moins que votre partner jouera le dernier et tiendra par conséquent la main.

4° Si vous avez seulement deux petits atouts avec l'as et le roi de deux autres couleurs, et une renonce dans la quatrième, faites sur-le-champ autant de levées que vous pouvez ; et si votre associé a renoncé dans une de vos couleurs, ne le forcez point, parce que cela pourrait trop affaiblir son jeu.

5° Vous ne devez que rarement rejouer la même couleur que votre associé a jouée dès que vos cartes vous fournissent quelques bonnes couleurs, à moins que ce ne soit pour achever de gagner une partie, ou pour empêcher de la perdre. On entend par une *bonne couleur* une séquence de roi, dame et valet, ou de la dame, du valet et du dix.

6° Si vous et la partie adverse avez chacun cinq levées et que vous soyez assuré d'en faire encore deux par vos propres cartes, ne négligez point de les faire, dans l'espérance de marquer deux points de plus, parce que si vous perdiez la levée impaire, cela vous ferait une grande différence, et vous joueriez à votre désavantage dans la proportion de deux à un.

Il y a cependant une exception à cette règle ; c'est lorsque vous voyez une probabilité à pouvoir ou sauver la partie double, ou gagner le jeu ; dans l'un ou l'autre de ces cas il faut risquer la levée impaire.

7° Si vous voyez quelque probabilité de pouvoir gagner le jeu, il ne faut point balancer à hasarder une ou deux levées, parce que l'avantage qu'une nouvelle donne procurerait à votre adversaire sur la mise, irait au delà des points que vous risquez de cette façon.

8° Si votre adversaire a fait six ou sept points à rien, et que vous soyez premier à jouer, vous devez absolument risquer une levée ou deux, afin de rendre par là le jeu égal : ainsi, si vous avez la dame, le valet ou un autre atout, et point de bonnes cartes d'une autre couleur, jouez votre dame ou votre valet d'atout; par ce moyen vous renforcerez le jeu de votre associé s'il est fort en atouts, et vous ne lui causerez point de préjudice au cas qu'il n'en ait que peu.

9° Si vous êtes quatre à jouer, il faut faire en sorte de gagner la levée impaire, parce que vous vous procurerez par là la moitié de la mise ; et afin que vous soyez sûr de gagner la levée impaire, il faut faire atout avec précaution, quoique vous soyez fort en atouts; nous entendons être fort en atouts, lorsqu'on a un honneur et trois autres atouts.

10° Lorsque vous avez huit points de la partie, et que vous êtes fort en atouts, si vous remarquez qu'il y a apparence que votre associé puisse couper quelques-unes des couleurs que votre adversaire a en main, ne jouez point atout; mais faites en sorte que votre associé puisse parvenir à couper. Ainsi, par exemple, si votre jeu est marqué 1, 2 ou 3, il faut jouer à rebours et aller 5, 6 ou 7, parce que vous jouez pour quelque chose de plus qu'un point dans ces deux derniers cas.

11° Si vous êtes dernier à jouer, et que vous trouviez que le troisième joueur ne puisse pas mettre une bonne carte dans la couleur que votre associé a jouée, et que vous n'ayez pas beau jeu

vous-même, jouez encore la même couleur, afin de tenir la levée à votre associé ; cela oblige souvent l'adversaire à changer de couleur, et fait gagner la levée dans la nouvelle couleur choisie.

12° Si vous avez l'as, le roi et quatre petits atouts, jouez un petit, parce qu'on peut parier que votre associé a un meilleur atout que celui du dernier joueur; si cela est ainsi, vous pouvez faire trois fois atout, sinon vous ne pouvez pas les faire tomber tous.

13° Si vous avez l'as, le roi, le valet et trois petits atouts, commencez avec le roi, et jouez ensuite l'as, à moins qu'un de vos adversaires ne renonce, parce que la chance est pour vous, et que la dame tombera.

14° Si vous avez le roi, la dame et quatre petits atouts, commencez par un petit, parce qu'il y a à parier que votre associé a un honneur.

15° Si vous avez le roi, la dame, le dix et trois petits atouts, commencez avec le roi, parce que vous avez une belle chance que le valet tombera au second tour, où vous pourrez tirer parti par finesse de votre dix, quand votre associé vous jouera atout.

16° Si vous avez la dame, le valet et quatre petits atouts, commencez par un petit, parce qu'il y a à parier que votre associé a un honneur.

17° Si vous avez la dame, le neuf et trois petits atouts, commencez avec la dame, parce que vous devez espérer que le dix tombera au second tour, où vous pourrez tirer parti de votre neuf en faisant quelque feinte.

18° Si vous avez le valet, le dix et quatre petits atouts, commencez par un petit, par les raisons indiquées au n° 15.

19° Si vous avez le valet, le dix, le huit et trois petits atouts, commencez par le valet, afin d'empêcher que le neuf ne fasse sa levée : la chance est en votre faveur que les trois honneurs tomberont, en faisant deux fois atout.

20° Si vous avez six atouts d'un ordre inférieur, il faut commencer par le plus petit, à moins que vous n'ayez le dix, le neuf et le huit, et que votre adversaire n'ait tourné un honneur; dans ce cas, si vous êtes obligé de passer en revue à cause de l'honneur, commencez avec le dix, parce que vous forcerez votre adversaire à mettre l'honneur à son préjudice, ou du moins vous donnerez le choix à votre associé de laisser passer la carte ou non.

21° Si vous avez l'as, le roi et trois petits atouts, commencez par un petit, pour les raisons exposées au n° 16.

22° Si vous avez l'as, le roi et le valet, accompagnés de deux petits atouts, commencez par le roi, parce que cela doit apprendre à votre associé que vous avez encore l'as et le valet en main, et en faisant en sorte qu'il tienne la main, il jouera certainement atout; vous devez à votre tour faire une feinte avec le valet; ce jeu est immanquable à moins que la dame ne se trouve seule derrière vous.

23° Si vous avez le roi, la dame et trois petits atouts, commencez par un petit, pour les raisons déduites au n° 16.

24° Si vous avez le roi, la dame, le dix et deux petits atouts, commencez par le roi (voyez le n° 22).

25° Si vous avez la dame, le valet et trois petits atouts, commencez par un petit (voyez le n° 16).

26° Si vous avez la dame, le valet, le neuf et deux petits atouts, commencez par la dame (voyez le n° 17).

27° Si vous avez le valet, le dix et trois petits atouts, commencez par un petit (voyez le n° 16).

28° Si vous avez le valet, le dix et deux petits atouts, commencez par le valet, parce qu'il y a probabilité que le neuf tombera aux deux tours, où vous pourrez faire une feinte avec votre huit, si votre associé vous fait un retour en atout.

29° Si vous avez cinq atouts en basses cartes, le meilleur parti sera de commencer à jouer par la moindre de ces cartes, à moins que vous n'ayez une séquence de dix, neuf et huit, dans ce cas il faut entrer en jeu par les plus hautes de la séquence.

30° Si vous avez l'as, le roi et deux petits atouts, commencez par un petit (voyez le n° 16).

31° Si vous avez l'as, le roi, le valet et un petit atout, commencez par le roi (voyez le n° 22).

32° Si vous avez le roi, la dame et deux petits atouts, commencez avec un petit (voyez le n° 16).

33° Si vous avez le roi, la dame, le dix et un petit atout, commencez par le roi, et attendez jusqu'à ce que votre associé vous rejoue atout ; alors faites une feinte avec le dix pour gagner le valet.

34° Si vous avez la dame, le valet, le neuf et un petit atout, commencez par la dame, afin d'empêcher par là que le dix ne fasse sa levée.

35° Si vous avez le valet, le dix et deux petits atouts, commencez par un petit (voyez le n° 16).

36° Si vous avez le valet, le dix, le huit et un petit atout, commencez avec le valet, afin d'empêcher que le neuf ne fasse sa levée.

37° Si vous avez le dix, le neuf, le huit et un petit atout, commencez avec le dix, parce que vous laissez par là à la discrétion de votre associé s'il veut le laisser ou non.

38° Si vous avez le dix et trois petits atouts, commencez par un petit.

39° Si vous avez l'as, le roi et quatre petits atouts accompagnés d'une bonne couleur, il faut faire trois fois de suite atout, sans quoi on pourrait vous couper la couleur que vous portez.

40° Si vous avez le roi, la dame et quatre petits atouts et en outre une bonne couleur, ouez atout du roi, parce que vous pourrez faire trois fois atout quand vous serez premier à jouer.

41° Si vous avez le roi, la dame, le dix et trois petits atouts, avec une autre bonne couleur, faites atout du roi, dans l'espérance que le valet tombera au second coup. Ne vous amusez pas à faire une feinte avec le dix, de peur que l'on ne vous coupe la forte couleur que vous portez.

42° Si vous avez la dame, le valet et trois petits atouts avec une autre bonne couleur, jouez atout d'un petit.

43° Si vous avez la dame, le valet, le neuf et deux petits atouts, avec une autre bonne couleur, jouez atout de la dame, dans l'espérance que le dix tom-

sera au second coup. Ne vous amusez pas à faire une feinte avec le neuf, mais jouez plutôt atout une seconde fois.

44° Si vous avez le valet, le dix et trois petits atouts et une autre bonne couleur, faites atout d'un petit.

45° Si vous avez le valet, le dix, le huit et deux petits atouts, avec une autre bonne couleur, faites atout du valet dans l'espoir de faire tomber le neuf au second coup.

46° Si vous avez le dix, le neuf, le huit et un petit atout avec une bonne couleur, jouez atout du dix.

Vocabulaire des termes employés au Whist.

Atouts. Les atouts ont une grande importance dans le Whist. C'est la valeur dominante de chaque coup. Elle emporte toutes les cartes des autres couleurs. Lorsqu'on ne peut fournir à la couleur demandée, on jette sur cette couleur un atout. Ce qui s'appelle *couper*.

Affranchir. Si en jouant vous parvenez à faire tomber les cartes supérieures d'une couleur dans laquelle vous n'êtes pas maître, vous affranchissez celles qui vous restent en main.

Carte fausse. Carte sans importance dont on se défait quand on peut renoncer, et qu'on n'a pas d'intérêt à conserver.

Carte-roi. On donne ce nom à une carte quelconque, laquelle se trouve, dans sa couleur, la plus haute du jeu.

Carte tirée. C'est celle que le joueur a tirée de son jeu sans néanmoins la laisser voir.

Cartes équivoques. C'est le neuf, le dix, parce que, quelquefois, ces cartes sont employées comme *invites*, et d'autres fois, point.

Contre-invite. La contre-invite a lieu lorsque le joueur, dernier en main, rend l'invite de son adversaire de gauche.

Chelem. Si les deux associés font les treize levées, on dit qu'ils font *chelem*. Ils gagnent alors dix fiches et la partie continue.

Coup. Le coup au Whist se compose des treize levées, résultant de chaque donne.

Défausser (se). Se défaire d'une carte quand on n'a pas de la couleur.

Devoir (faire le). C'est faire six levées sur les treize dont se compose un coup.

Enfilade. Nom d'une partie de Whist dans laquelle on reporte, sur la partie qui doit suivre, les points qui dépassent le nombre de ceux dont on a besoin pour finir la partie en train.

Fiches de consolation. Celles qu'on paie spécialement pour le gain d'un *Robre* (partie liée).

Flux. On dit qu'un joueur est *à flux*, lorsqu'il n'a plus que des cartes d'une seule couleur.

Forcer. C'est lorsque, dans la couleur jouée, on fournit une carte plus forte que celle ou celles qui sont sur le tapis. On force également lorsqu'on joue d'une couleur dont l'un des autres joueurs n'a pas, afin de l'obliger à couper.

Impasse. Elle consiste à forcer d'une carte infé-

rieure, afin de ne pas affranchir la carte supérieure que peut avoir votre adversaire de droite.

Supposons, par exemple, que vous ayez l'as et la dame d'une couleur, si votre adversaire de droite joue une carte de la même couleur et inférieure à la dame prenez de la dame au lieu de prendre de l'as et vous aurez fait *une impasse au roi*; de la même manière, vous pouvez faire l'impasse à la dame, au valet, etc., suivant que vous avez la carte supérieure et inférieure à la dame, au valet, etc.

INTERMITTENTES OU TENACES. On donne ce nom à deux cartes de même couleur séparées par une carte intermédiaire qui manque. Ainsi : le roi et le valet, la dame et le dix, le neuf et le sept, sont des cartes intermittentes.

INVITE. On donne ce nom à une carte destinée à engager la partie, et quelquefois aussi à faire pressentir à son partner la composition de son jeu ; car remarquons ici que ce qui rend le Whist particulièrement piquant, c'est qu'on ignore absolument quelles sont les cartes qui composent le jeu de son associé. On peut seulement conjecturer qu'il a celles qui vous manquent, à moins que ce ne soient les adversaires ; et le premier soin d'un joueur est de chercher à deviner dans quelles mains sont les cartes qui lui font défaut.

JOUER EN DESSOUS. Faire la contre-invite par une basse carte en conservant dans son jeu la carte-roi de la même couleur.

LONG ATOUT. Le dernier atout restant en main d'un joueur, les autres étant tombés.

Manche ou Partie. Une manche est gagnée lorsqu'on a marqué dix points. Si les adversaires n'ont pu en marquer un seul, elle est comptée triple et l'on reçoit trois fiches ; si les adversaires ont marqué quatre points ou moins de quatre points, la manche est double et l'on n'a que deux fiches ; s'ils en ont marqué plus de quatre, elle est simple et se paie une fiche. Ceux qui gagnent le *Robre* reçoivent, outre les fiches dévolues à chaque manche, trois ou quatre *fiches de consolation*. Si on a joué trois manches, on défalque les fiches de consolation gagnées par les perdants.

Navette. Deux joueurs font navette lorsque tour à tour ils jouent chacun une couleur dont l'autre n'a pas et forcent à couper.

Parti. Les joueurs sont divisés en deux partis. Chaque parti se compose d'un joueur et de son partner.

Phases. Changer le jeu de cartes avec lequel joue un parti depuis le commencement d'un Robre, avec le jeu dont se sert l'autre parti. On ne peut phaser que du consentement des autres joueurs.

Puits. On dit qu'un parti est au puits lorsqu'il n'a plus qu'un point à jouer pour gagner la partie.

Robre (du mot anglais *Robber*, voleur). On appelle ainsi une partie complète de Whist ; elle se compose de trois parties liées. Pour gagner un Robre, il faut que l'une des deux associations, jouant contre l'autre, gagne deux parties.

Seconde meilleure. C'est le nom que l'on donne à la carte immédiatement inférieure à la meilleure

d'un jeu : le roi, par exemple, quand l'as est encore au jeu.

Singleton. On donne ce nom anglais, qui vient du mot *sing* (seul), à la carte unique d'une couleur, laquelle se trouve au nombre des treize qu'on nous a données.

Tour. Un tour est formé au Whist par le jet successif de quatre cartes sur le tapis par les quatre joueurs.

Trick. La septième levée faite par un parti.

Tels sont les règles principales, les modifications, les termes employés et les pénalités de ce jeu compliqué et difficile. Une pratique suivie, beaucoup de mémoire et de perspicacité sont nécessaires pour jouer avec succès.

En résumé, un bon joueur de Whist doit se conformer aux préceptes suivants :

Éviter toute espèce de distraction ;

Bien examiner son jeu et se rendre un compte exact de sa valeur et du parti que l'on en peut tirer, soit pour attaquer, soit pour se défendre ;

Tâcher de faire voir à son partner en quoi l'on est fort ;

Commencer par la carte haute, quand on a une séquence ;

Ne pas craindre de jouer un singleton, malgré l'avis contraire de quelques amateurs ;

Se rappeler que le trick dépend souvent du voir venir ;

Ne pas répondre de suite à l'invite, excepté quand elle est en atout.

Laisser plutôt la main que de couper mal à propos ;

Excepté dans les cas où vous aurez deux ou trois atouts de peu de valeur, gardez-vous de couper le troisième ;

Lorsque vous avez une renonce, profitez-en pour vous débarrasser d'une carte inutile ;

Lorsque vous ne pouvez espérer tirer parti de votre jeu, contentez-vous d'appuyer votre partner ;

Ayez toujours votre mémoire attentive afin de vous rappeler ce qui reste de chaque couleur et ce qui est maître en atout ;

Jouez jusqu'à la fin sans abattre votre jeu, le hasard quelquefois vous ménagera de singulières surprises ;

Variez votre jeu de temps à autre, selon les personnes avec lesquelles vous jouez.

Le Mort.

Le mort ou Whist à trois se joue par trois personnes, une contre deux, cette manière de jouer le Whist s'est depuis quelque temps très généralisée, et beaucoup de personnes y trouvent un plaisir plus grand qu'au Whist à quatre.

Cette partie se joue soit en cinq points, soit en dix, soit aux tricks doubles en suivant les règles particulières à chacun de ces jeux, généralement elle se joue plutôt en cinq points, et le schelem se compte exactement comme dans la partie à quatre à moins d'une convention spéciale.

Pour désigner la personne qui doit commencer à tenir le jeu du mort, on tire les cartes, et ce droit appartient à celle qui amène la plus basse, puis ensuite à la carte qui vient après et enfin la personne qui le fait en dernier est celle qui a amené la carte la plus haute.

Celui qui a la carte la plus basse et qui se trouve avec le mort, choisit sa place et les cartes et il donne le premier, il peut en outre à son choix donner soit pour son compte, soit pour celui du mort.

S'il y a un ou plusieurs rentrants, le tirage a lieu entre toutes les personnes, celles qui ont tiré les trois plus basses cartes commencent et les autres remplacent au fur et à mesure, la plus haute carte devant toujours entrer la dernière.

Le joueur qui a fait le mort change de rôle après le Robre fini. Il cède son emploi à celui de ses deux adversaires qui avait la carte la plus basse après la sienne.

Le joueur qui fait le mort, doit ranger par couleur en face de lui les cartes du jeu de mort.

La conduite du jeu avec un mort diffère essentiellement de celle que l'on tient lorsque l'on joue à quatre, surtout pour les deux partners qui jouent contre le mort. Ainsi lorsque l'invite est faite par le joueur qui se trouve à gauche du mort, et que par conséquent le mort doit jouer le dernier, on doit toujours jouer dans ses faibles, c'est-à-dire dans la couleur où il a le moins de cartes maîtresses. Il va de soi que l'on ne considère pas comme une faiblesse la couleur dans laquelle il aurait soit une renonce,

soit une seule carte, cette couleur doit, au contraire, par la facilité qu'elle offre à être coupée, être considérée comme une forte.

Par contre, lorsque l'invite se trouve faite par le joueur qui se trouve à la droite du mort, il doit jouer dans ses fortes, c'est-à-dire dans la couleur où le mort a le plus de cartes maîtresses.

Toutes les fautes commises par les adversaires du jeu du mort sont punies sans exception, selon les règles établies pour chaque genre de parties.

On ne peut appeler les cartes que montrerait ou jouerait à tort celui qui fait le mort, soit que ces cartes soient tirées de son propre jeu, soit qu'elles appartiennent à celui du mort. Malgré cela, si celui qui fait le mort joue sur une levée soit de son jeu, soit de celui de mort, une carte, elle est considérée comme jouée dès qu'elle a été quittée.

Si le joueur du mort joue de sa main au lieu de jouer de celle du mort, les adversaires peuvent avant d'avoir joué, s'ils s'en aperçoivent, faire rectifier ou le maintenir à leur gré, mais une fois la carte couverte la rectification n'est plus dans leur droit.

Lorsque celui qui fait le mort renonce irrégulièrement de son propre jeu, il est passible de toutes les punitions infligées à la renonce ; mais si au contraire la renonce vient du jeu du mort, elle n'entraîne aucune punition, car dans ce cas les adversaires en suivant le jeu peuvent empêcher la faute s'ils le veulent. Tant que la levée n'a pas été tournée, ils peuvent faire rectifier le coup. Mais une fois

la levée tournée et qu'une nouvelle carte a été jouée, le coup est acquis, et le jeu continue sans rectification.

L'ÉCARTÉ

Ce jeu à la mode, très répandu dans les salon est d'une grande simplicité, et, comme les parties se succèdent très rapidement, on pourrait y perdre beaucoup d'argent, si les enjeux étaient forts. Dans beaucoup de sociétés bourgeoises, on se contente de mettre depuis dix jusqu'à vingt-cinq centimes. Il est d'usage d'avoir deux jeux de cartes avec lesquels on alterne. Les points gagnés se marquent à mesure avec des jetons.

L'écarté se joue à deux personnes avec un jeu de trente-deux cartes. On tire la *donne* à la plus forte carte. Le donneur distribue cinq cartes par trois et par deux, ou par deux et trois. Le talon ou le restant des cartes du jeu employé se place à la droite, le second jeu entier à la gauche.

La retourne indique l'atout. Si la retourne est un roi, il compte pour un point pour le donneur. Lorsqu'un des joueurs a le roi d'atout dans son jeu, il doit l'annoncer avant de jouer, soit en le jouant de suite, soit en le montrant.

Le premier à jouer a le droit de demander à changer ses cartes, en partie ou en totalité, en di-

sant : *Je demande des cartes*. Le donneur peut en refuser ; mais alors il court la chance de voir son adversaire marquer deux points, s'il ne gagne pas le coup ; mais s'il en accorde, il dit : *Combien ?* Le nombre de cartes étant désigné, il prend le talon, et donne en une seule fois les cartes demandées ; puis il en prend lui-même le nombre qu'il désire. Avant de recevoir les cartes du talon, on a dû avoir soin d'exposer sur le tapis les cartes qu'on rejette, ce qui s'appelle *écarter*.

Le premier à jouer peut en redemander encore, s'il n'est pas content de ce qui lui est survenu. Le donneur a le droit de refuser ou d'accorder, mais il faut nécessairement qu'il reste une carte au talon.

Le premier à jouer, qui joue d'emblée sans demander des cartes une *première fois*, perd deux points s'il ne gagne pas le coup.

Que son adversaire fasse soit les trois levées de point, soit la vole, il ne perd toujours que deux points, c'est une règle invariable quelque bizarre qu'elle puisse paraître.

La valeur des cartes suit l'ordre ordinaire, c'est-à-dire les rois sont les plus fortes cartes du jeu, puis viennent les dames, les valets, les as, les dix, les neuf, etc.

Les atouts l'emportent sur toutes les autres cartes. La partie se joue ordinairement en cinq points ; quelquefois on la remet en sept points, d'un commun accord.

Le premier en jeu ayant jeté une carte sur le tapis, son adversaire est obligé de jouer dans sa cou-

leur ou de couper avec un atout. Si l'on ne peut fournir ni l'un ni l'autre, on jette une carte quelconque.

Celui qui prend les cinq cartes de son adversaire fait ce qu'on appelle la *vole*, et compte deux points. S'il a le roi, il ajoutera un point; mais jamais il n'en marquera plus de trois pour une tournée, même quand on lui aurait refusé des cartes, et perdu le point. S'il prend moins de cinq cartes mais plus de deux, il marquera un seul point, à moins que le donneur ait refusé des cartes, et alors il marquerait deux points.

Le premier des deux joueurs arrivé au nombre de points convenu, cinq, sept, neuf, etc., a gagné la partie.

Voici le règlement adopté par l'usage pour ce jeu :

1º Celui qui tire la main de manière à ne point laisser voir la carte coupée est censé avoir tiré un sept.

2º Celui qui, pour le même objet, découvre maladroitement deux cartes, est censé avoir coupé la plus basse.

3º La main est bien tirée, même quand il serait reconnu que le jeu est incomplet ou renferme plusieurs cartes doubles.

4º Tant que dure une partie, on est obligé de donner comme on a commencé, c'est-à-dire par trois et deux, ou par deux et trois.

5º Si le jeu renferme des cartes retournées, et

qu'on s'en aperçoive au début de la partie et avant d'avoir vu son jeu, le coup est nul.

« 6° Quand il y a mal-donne d'emblée, et qu'on s'en aperçoit avant que les cartes aient été vues par les joueurs, on rétablit l'ordre de la distribution.

7° Si les cartes ont été vues, et que celui qui a donné ait une ou deux cartes de moins, son adversaire peut, à son choix, lui permettre de se compléter avec les cartes du talon, ou faire recommencer le coup en prenant la main.

8° Si celui qui a donné a une carte de trop, son adversaire peut, à son choix, tirer une carte au hasard de son jeu, ou recommencer le coup en prenant la main.

9° Celui qui, après avoir fait son écart, joue avec plus de cinq cartes, perd un point et ne peut compter son roi.

10° Lorsque, après la donne sur écart, le donneur reconnaît qu'il se trouve moins de cartes qu'il ne lui en faut au talon, il complètera son jeu avec celles que l'adversaire a jetées, mais sans avoir le droit de les choisir.

11° Il peut arriver qu'en donnant on retourne accidentellement une ou plusieurs cartes. Si les cartes retournées font partie du jeu de celui qui donne, le coup est bon ; mais si c'est à son adversaire que ces cartes sont destinées, celui-ci peut, à son choix, tenir le coup pour bon ou faire recommencer.

12° Lorsqu'un joueur donne à la place de l'autre, et qu'on s'en aperçoit avant d'avoir retourné, ou

recommence le coup; si l'on ne s'en aperçoit qu'après que la retourne est connue, et surtout lorsqu'on a écarté et joué, le coup est bon; mais l'adversaire dont le tour a été passé a le droit de réclamer l'avantage de donner deux fois de suite, pourvu que son vis-à-vis soit le même.

13º On doit jouer de la couleur qu'on annonce : ainsi, celui qui dirait *pique* et jouerait trèfle ou toute autre couleur que le pique, serait tenu de reprendre la carte jouée si l'adversaire l'exige, et de jouer la couleur annoncée.

14º Cependant l'adversaire a le droit de maintenir la couleur jouée si elle lui convient, en couvrant la carte.

15º Quand on joue avant son tour, on est tenu de reprendre sa carte, si elle n'est pas couverte; mais si elle est couverte, le coup est bon.

16º Quand il y a mal-donne la main passe.

17º Lorsqu'on joue en partie liée, la main suit.

On *fait la vole* lorsqu'on fait trois points avec le roi ou deux points sans le roi, en un mot, quand on a fait toutes les levées.

La galerie se compose d'un certain nombre de rentrants qui prennent à tour de rôle la place des perdants, c'est ce qu'on appelle *jouer au cul-levé*.

Les personnes qui font partie de la galerie ont le droit d'engager des paris; elles ont, dans ce cas, le droit de donner des conseils à celui pour lequel elles parient.

LA MOUCHE

Dans ce jeu de cartes, le nombre des joueurs peut s'étendre de trois jusqu'à six. Lorsqu'on n'est que trois, on se sert d'un jeu de Piquet; et quand on est en plus grand nombre, on emploie un jeu entier.

On se sert aussi de jetons qui ont une valeur convenue.

On fait d'abord indiquer par le sort la place que chaque joueur doit occuper, et celui qui doit distribuer les cartes; ensuite ce dernier met au jeu autant de jetons qu'il y a de joueurs, mêle les cartes, présente à couper, et donne ensuite, en commençant par sa droite, cinq cartes à chaque joueur.

Ces cinq cartes se distribuent en deux tours : on donne en premier lieu à chaque joueur deux et ensuite trois; ou trois, ensuite deux.

Lorsque chaque joueur a ses cinq cartes, celui qui les a distribuées retourne la première de celles dont le talon est composé; et cette carte retournée forme l'atout ou *la triomphe* : elle doit rester retournée pendant tout le coup.

Le premier en cartes, c'est-à-dire le joueur placé à droite de celui qui a donné, doit, après avoir vu son jeu, dire s'il s'y tient, ou écarter tel nombre de ses cartes qu'il juge à propos, même toutes les cinq, et en prendre au talon autant qu'il en a écar-

tées ; le même procédé doit successivement avoir lieu de la part de tous les joueurs.

C'est à celui qui a donné les cartes, de tenir le talon dans sa main pour donner à chacun des autres joueurs la quantité de cartes qu'ils demandent après avoir écarté.

Il y a deux cas où un joueur ne va pas au talon : le premier a lieu quand son jeu est formé d'assez belles cartes pour qu'il puisse gagner en jouant sans prendre, il dit alors *qu'il s'y tient*. Le second cas se présente, quand un joueur a si mauvais jeu qu'il ne veut pas risquer de jouer dans la crainte d'être *mouche* (voyez à la fin l'explication de ce mot). Celui-ci doit mettre son jeu avec tous les autres écarts, ou bien en dessous du talon s'il n'y a point d'écarts.

Les écarts étant finis, on en vient à jouer les cartes ; voici l'ordre de leur supériorité : Le roi, la dame, le valet, l'as, le dix, le neuf, le huit, le sept, le six, le cinq, le quatre, le trois et le deux.

Si un joueur ne fait aucune levée il est condamné à payer *la Mouche*, c'est-à-dire autant de jetons qu'il y a de joueurs, autrement dit, un nombre égal à celui que le distributeur des cartes a été obligé de mettre devant lui.

Quand il y a plusieurs mouches faites sous un même coup, comme cela arrive fréquemment, lorsqu'il y a cinq à six joueurs, on les met au jeu toutes ensemble, à moins qu'il ne soit convenu auparavant de les jouer l'une après l'autre. Au reste, en quelque nombre qu'elles soient, celui qui

donne les cartes n'en est pas moins obligé de mettre devant lui un nombre de jetons égal à celui des joueurs.

Le premier en cartes commence par telle carte qu'il juge à propos ; les autres sont obligés de fournir chacun une carte de même couleur, et, en outre, de forcer, s'ils ont les cartes supérieures à celles qu'on a jouées avant eux ; par exemple, on a commencé par jouer le dix, le joueur suivant qui a le valet, le roi et le neuf est forcé de mettre au moins le valet sur le dix. S'il n'a mis que le valet et que celui qui doit jouer après lui, ait la dame et l'as, ce dernier est dans l'obligation de jouer la dame ; mais si le joueur qui a le valet et le roi, juge à propos de jouer le roi, celui qui a la dame et l'as, peut garder la dame et ne fournir que l'as.

Au surplus, chaque levée vaut au joueur qui l'a faite un des jetons que le distributeur a mis devant lui pour former la Mouche. Si, par événement, la Mouche se trouve doublée, triplée, quadruplée, chaque levée produit au joueur qui l'a faite, un, deux, trois ou quatre jetons.

Le joueur qui a fait une levée doit jouer le premier pour la levée suivante et les autres continuent en commençant par la droite de celui qui a joué le premier.

Si les cinq cartes qu'on donne d'abord à un joueur sont toutes d'une même couleur telle, par exemple, que cinq cœurs, cinq carreaux, etc., il a ce qu'on appelle la *Mouche* et il gagne sans jouer ce

qui se trouve au jeu, même toutes les Mouches qui peuvent être dues.

Quand il arrive que plusieurs joueurs ont chacun la Mouche, c'est-à-dire, cinq cartes d'une même couleur, celui qui les a en atout gagne de préférence aux autres. Si aucun de ces joueurs n'a la Mouche en atout, c'est celui dont les cinq cartes présentent le plus grand nombre de points qui doit gagner ; enfin, si les points que renferment les jeux de plusieurs joueurs sont égaux, la primauté fait gagner celui qui est placé le plus près de la droite du distributeur des cartes.

L'as compte pour dix points, chaque figure, pour dix et les autres cartes pour le nombre que chacune présente.

Le joueur qui a la Mouche, n'est pas obligé de le dire, même quand on lui demande s'il la sauve ; mais s'il juge à propos de répondre, il est tenu d'accuser juste.

Quand un joueur a la Mouche, tous ceux qui n'ont pas abattu leur jeu, ou qui jouent sur le coup font chacun une Mouche. La même chose a lieu pour le joueur qui renonce.

Il en est de même de celui qui sous-force ; ceci a lieu lorsqu'un joueur ayant deux cartes de la couleur jouée, dont l'une est supérieure à la carte qu'il a jouée et l'autre inférieure, il ne fournit que celle-ci.

Lorsqu'on n'a aucune carte de la couleur jouée, on est forcé de couper si on a quelque triomphe, autrement on est puni comme pour avoir renoncé.

On est obligé, sous la même peine, de surcouper quand on le peut et lorsqu'on a renoncé à la couleur coupée par un joueur précédent.

Le joueur qui donne mal doit refaire, mais n'encourt pour cela aucune punition.

Quand le jeu est faux parce qu'il manque quelques cartes, ou qu'il y en a plus qu'il ne devrait y en avoir, le coup où l'on découvre ce vice est nul, mais on ne revient pas contre les coups joués antérieurement.

S'il arrivait qu'un joueur reprît dans son écart une carte pour la remettre dans son jeu, il ferait la *Mouche* et serait exclu du droit de jouer sur le coup.

Voici l'explication de quelques termes particuliers à ce jeu :

Abattre le jeu. — Avertir qu'on ne veut pas jouer sur le coup.

Cartes entières. — Quand un joueur demande *cartes entières*, il écarte toutes ses cartes et en demande cinq autres.

Je m'y tiens. — Expression employée par le joueur qui trouve son jeu satisfaisant ou qui craint d'en relever un plus mauvais et qui, par conséquent n'écarte pas.

Mouche. — Ce mot, qui est le nom du jeu, a deux autres significations : 1° il se dit de cinq cartes d'une même couleur réunies dans un seul jeu ; 2° il signifie la peine à laquelle est assujetti le joueur qui, ayant joué sur le coup, n'a fait aucune levée, ou qui a renoncé, ou que quelqu'autre faute a fait

condamner à la même peine ; une mouche est un nombre de jetons égal à celui des joueurs.

Lorsque le joueur, au moment de battre les cartes et de les distribuer met dans une petite corbeille autant de jetons qu'il y a de joueurs, il *fait la mouche*.

Tout joueur qui, n'ayant pas fait de levée, met à la corbeille autant de jetons qu'il y a de joueurs *fait la mouche* également.

On dit que la *mouche est piquante*, lorsqu'il y en a plusieurs au jeu.

On appelle *sauver la mouche*, la garder pour l'annoncer quand son tour de jouer sera venu.

Primauté. — C'est l'avantage par lequel le joueur placé le plus près de la droite de celui qui a donné gagne le coup quand il est en concurrence avec un ou plusieurs joueurs dont les points sont égaux aux siens.

Triomphe ou *atout*. — C'est la couleur qui emporte toutes les autres cartes.

LE MISTIGRI

Ce jeu, que l'on nomme également le *Pamphile*, diffère peu de la Mouche, dont il n'est pour ainsi dire qu'une variété. Le *Valet de trèfle*, auquel on donne ici le nom de **Mistigri** et quelquefois de *Lustucru*, l'emporte sur toutes les autres cartes et même sur le roi d'atout.

Le joueur qui se trouve avoir le Mistigri dans son jeu reçoit de chacun un ou plusieurs jetons, suivant les conventions faites à l'avance. Le donneur est chargé de les lui remettre pour les autres joueurs.

Lorsque le donneur, en faisant la retourne, amène le Mistigri, il peut le placer parmi la couleur qui abonde le plus dans son jeu. Toutefois, si le joueur qui possède le Mistigri se trouvait avoir quatre piques, quatre cœurs ou quatre carreaux, et que l'atout fût en l'une de ces couleurs, il ne serait pas censé avoir gagné la mouche, ou le *Lenturlu*, comme l'on dit quelquefois à ce jeu, puisqu'il est indispensable pour ce coup de réunir cinq cartes de couleur semblable ; à moins, cependant, qu'il ne soit convenu d'avance, comme cela a lieu pour l'ordinaire, que le Mistigri pourra prendre la couleur de l'atout.

Telles sont les seules différences à signaler entre ce jeu et celui de la Mouche.

LE RAMS

Ce jeu se joue avec trente-deux cartes, à trois, quatre, cinq ou six personnes.

La plus forte carte est l'as, viennent ensuite : le roi, la dame, le valet, le dix, etc., etc.

Comme ce jeu se joue à plusieurs personnes, il

y a un gagnant et un perdant ou plusieurs gagnants et plusieurs perdants selon les conventions.

Après être convenu de l'enjeu et avoir distribué à chaque joueur un nombre égal de jetons, ordinairement cinq, on tire la main, pour savoir qui fera les cartes. Faire est un avantage à ce jeu. Celui à qui est échue la plus forte carte sera le donneur : il distribue à chacun cinq cartes, par trois et par deux, ou à son choix par deux et par trois. Il s'en donne le même nombre, puis il retourne la première carte du talon, laquelle indique la couleur de l'atout.

Le premier joueur, à droite du donneur, prend ensuite la parole et annonce qu'il passe ou qu'il tient.

Lorsque tous les joueurs ont parlé à leur tour, le donneur écarte de son jeu une carte qu'il ne montre à personne et la remplace par la retourne.

Si les joueurs, mécontents de leur jeu, disent tous : *je passe*, le coup est gagné par le donneur, qui remet ses jetons dans le panier.

Lorsque plusieurs joueurs tiennent, le premier joue une carte sur laquelle il faut fournir, si on a de la couleur demandée, sinon on coupera avec de l'atout, si on en a. Les joueurs qui suivent doivent également jouer dans la couleur ou surcouper. Enfin, il faut prendre quand on le peut et donner de l'atout lorsque la couleur demandée manque.

Chaque levée que fait un joueur le débarrasse d'un jeton. Celui qui a tenu et qui n'a fait aucune levée garde non seulement tous ses jetons, mais

il est encore obligé d'en recevoir cinq de plus.

A mesure que les joueurs sont débarrassés de leurs jetons, ils se retirent, et la partie continue entre les derniers. Le perdant est celui auquel il reste des jetons lorsque les autres n'en ont plus.

Il est d'usage de compliquer ce jeu par l'adjonction d'un *mort*, si le nombre des joueurs n'est pas supérieur à cinq. Le mort se compose de cinq cartes que le donneur dépose sur le tapis en servant tout le monde par trois et par deux, le premier en cartes a le droit de prendre le mort, sans le regarder, bien entendu, en échange des siennes qu'il ne trouve pas bonnes. A son défaut, ce droit passe au joueur suivant et ainsi de suite.

Dans certaines sociétés, il est de convention que le *mort est forcé*, c'est-à-dire que le premier en cartes est forcé de jouer avec son jeu ou avec le mort, mais il ne peut s'abstenir de jouer. S'il joue alors avec son jeu, l'obligation de prendre le mort passe à son voisin de droite et ainsi de suite.

Il est aussi de convention, le plus souvent, de jouer *atout en secours*, c'est-à-dire que, quel que soit celui des joueurs qui aura fait la première levée, il sera tenu de jouer atout et, s'il n'en a plus, il jouera une carte retournée qui sera considérée comme étant de l'atout.

LE MARIAGE

Le mariage se joue entre deux personnes, avec un jeu de trente-deux cartes.

Après être convenu de ce qu'on veut jouer, qu'on a tiré la main et qu'on a coupé, le joueur chargé de distribuer les cartes en donne cinq en deux fois à son adversaire, et il en prend autant pour lui : il retourne ensuite la onzième carte, qu'il met sous le talon. Cette carte désigne la couleur de l'atout ; celui des deux joueurs qui n'a pas donné les cartes commence par jouer ; c'est ensuite à celui qui fait la levée que le droit de jouer le premier est dévolu. Il faut observer qu'à chaque levée, les deux joueurs remplacent chacun la carte qu'ils ont jouée par une autre carte qu'ils prennent au talon ; celui qui a fait la levée prend la carte le premier.

Les cartes sont supérieures l'une à l'autre dans l'ordre suivant : l'as est supérieur au dix, le dix au roi, le roi à la dame, la dame au valet, le valet au neuf, le neuf au huit et le huit au sept.

Pour gagner la partie, il faut avoir fait six cents points avant son adversaire. Les chances qui peuvent servir à réunir ces points, sont les quintes, les quatrièmes et les tierces, tant d'atout que des autres couleurs ; les quatre as, les quatre dix, les quatre rois les quatre dames et les quatre valets, les mariages, la réunion de cinq figures, ou de cinq cartes blanches, ou de cinq atouts dans la main d'un joueur ; un as, un dix, ou une figure de

retourne ; 1 as d'atout, la prise de la dernière carte du talon ; les cinq dernières levées, la valeur de chacune des cinq plus hautes cartes, et la vole.

Les trois dernières cartes, qui sont le neuf, le huit et le sept, ne donnent par elles-mêmes et isolément aucun point : on les appelle *basses cartes*.

On distingue quatre sortes de quintes, savoir : la quinte majeure, composée de l'as, du roi, de la dame, du valet et du dix d'une même couleur ; la quinte au roi, composée du roi, de la dame, du valet, du dix et du neuf ; la quinte à la dame, composée de la dame, du valet, du dix, du neuf et du huit ; et la quinte au valet, composée du valet, du dix et des trois basses cartes.

La quinte majeure vaut communément trois cents points ; la quinte au roi, cent cinquante points ; la quinte à la dame, cent points ; et la quinte au valet, cinquante. Lorsque ces séquences sont dans la couleur d'atout, celui qui les a compte deux fois ce qu'elles valent en couleur ordinaire. Ainsi, la quinte majeure vaut en atout six cents points ; la quinte au roi, trois cents, etc.

Il y a cinq quatrièmes, savoir : la quatrième majeure, composée de l'as, du roi, de la dame, du valet d'une même couleur ; la quatrième au roi, composée du roi, de la dame, du valet et du dix ; la quatrième à la dame, composée de la dame, du valet, du dix et du neuf ; la quatrième au valet, composée du valet, du dix, du neuf et du huit ; et enfin, la quatrième au dix, composée du dix et des trois basses cartes.

La quatrième majeure vaut, en couleur ordinaire, cent points; la quatrième au roi, quatre-vingts points; la quatrième à la dame, soixante points; la quatrième au valet, quarante points; et la quatrième au dix, trente points. Quand ces quatrièmes sont dans la couleur d'atout, celui qui les a les compte double.

Il y a six tierces, savoir : la tierce majeure, composée de l'as, du roi et de la dame d'une même couleur; la tierce au roi, composée des trois figures d'une même couleur; la tierce à la dame, composée de la dame, du valet et du dix; la tierce au valet, composée du valet, du dix et du neuf; la tierce au dix, composée du dix, du neuf et du huit, et la tierce au neuf, composée des trois basses cartes. La tierce majeure vaut, en couleur ordinaire, soixante points; la tierce au roi, cinquante points; la tierce à la dame, quarante points; la tierce au valet, trente points, la tierce au dix, vingt points, et la tierce au neuf, dix points. Si ces tierces sont en atout, leur valeur est doublée.

Les quatre as réunis valent cent cinquante points; les quatre dix, cent points; les quatre rois, quatre-vingts points; les quatre dames, soixante points; et les quatre valets, quarante points.

Le mariage d'une couleur ordinaire vaut vingt points. S'il est en atout, il vaut le double.

Les mariages de rencontre ont autant de valeur que ceux qui se trouvent tout faits dans votre jeu.

Lorsqu'on a dans son jeu cinq figures, on compte vingt points; et si, après avoir joué une de ces figu-

res, le joueur en tire une autre du talon, il compte de nouveau vingt points : ceci se continue aussi longtemps qu'il rentre des figures, et qu'on s'en trouve cinq dans la main.

La même règle s'observe à l'égard des cartes blanches qui se trouvent dans un jeu au nombre de cinq ; mais avec cette différence que pour les figures on compte vingt points, et que, pour les cartes blanches, on n'en compte que dix.

Quand toutes les cartes du talon sont levées, et qu'un joueur a cinq atouts dans la main, il compte trente points.

Lorsque celui qui distribue les cartes retourne une figure, un as ou un dix, il compte dix points. L'as d'atout vaut trente points, à l'exception du cas où il a déjà été compté.

Lorsqu'on lève la dernière carte du talon, on compte dix points.

Le joueur qui fait les cinq dernières levées, compte vingt points.

Quand toutes les cartes sont jouées, le joueur qui a le plus de levées, compte dix points.

Ensuite chaque joueur compte la valeur de chacune des cartes qui se trouvent dans les levées qu'il a faites. Ainsi, il compte onze pour un as, dix pour un dix, quatre pour un roi, trois pour une dame et deux pour un valet.

S'il arrive qu'un des joueurs fasse la vole, il gagne la partie.

Quand un joueur a dans sa main le sept d'atout, il peut l'échanger contre la carte qui retourne,

quelle qu'elle soit, mais il faut que cet échange ait lieu avant de jouer pour la dernière levée des cartes du talon.

Tandis qu'il y a des cartes au talon, on a la liberté de renoncer, mais lorsqu'elles sont toutes levées, on est obligé de couper la carte de celui qui joue, si l'on n'a pas de la couleur jouée : si l'on a de cette couleur, il faut en fournir, et même une carte supérieure à celle qui est jouée, quand on le peut.

Le joueur qui a compté une tierce, une quatrième ou une quinte dans une couleur, ne peut plus compter une nouvelle tierce, ni une nouvelle quinte formée avec quelqu'une des cartes qu'il a d'abord employées pour un même objet : supposons, par exemple, que vous ayiez compté une tierce au roi de cœur, et qu'ensuite vous ayiez levé au talon l'as de cœur, cet as formera bien une quatrième, mais vous ne pourrez pas la compter, parce que les cartes dont elle sera formée auront déjà servi à vous faire compter une tierce.

LE BESIGUE

Ce jeu, importé depuis assez longtemps à Paris, d'où il s'est répandu dans le reste de la France, parait originaire du département de la Haute-Vienne. Au reste, le nom de *Besi*, qui sert aussi

à désigner ce jeu, appartient au patois limousin.

Plusieurs de ses combinaisons sont empruntées au mariage, mais il est plus compliqué; il demande de la mémoire, une application soutenue et semble vouloir rivaliser avec le piquet.

On le joue le plus souvent à deux ou trois personnes, avec deux jeux de trente-deux cartes, mais dans ce dernier cas on supprime un huit afin qu'il ne reste que soixante-trois cartes, nombre divisible par trois.

La partie ordinaire se joue en quinze cents points, nombre que l'on peut d'ailleurs diminuer ou augmenter au gré des joueurs. On se sert de la marque employée au Piquet à laquelle on ajoute deux fiches valant cinq cents points chacune et quatre jetons de cent points, en sorte qu'il est facile de marquer les quinze cents points de la partie.

Valeur des cartes. — L'as est la plus forte carte du jeu, vient ensuite le dix, puis le roi, la dame, le valet, le neuf, le huit et le sept.

De la donne des cartes. — On tire au sort la fonction de *donneur*. C'est ordinairement celui qui tire la plus haute carte à qui elle échoit.

Le jeu étant battu et coupé, il sert à chacun neuf cartes, en les distribuant trois par trois.

En admettant que la partie se joue entre deux personnes, il y aura dix-huit cartes de distribuées; le donneur retourne la dix-neuvième qui indique la couleur de l'atout. Si la carte retournée est un sept, le donneur marque dix points à son profit; mais si l'adversaire du donneur possède lui-même

le sept d'atout dans son jeu, il marquera dix points mais seulement après avoir fait une levée et il l'échange contre la retourne.

Chances diverses que l'on peut posséder dans son jeu.

1° La quinte majeure en atout, qu'on ne doit marquer qu'après avoir compté quarante de mariage, et même elle ne peut être complétée par le valet, le dix et l'as, qu'après avoir fait une seconde levée ; elle vaut 250 points.

2° La réunion des quatre as (1) 100 points.
3° Les quatre rois 80 —
4° Les quatre dames 60 —
5° Les quatre valets 40 —
6° Le *Besigue*, c'est-à-dire la réunion de la dame de pique et du valet de carreau 40 —

Si les mêmes cartes du Besigue vous arrivent encore, ces quatre vaudront 500 —

Lorsqu'on joue avec trois ou quatre jeux, il peut vous arriver un troisième Besigue ; ils compteront ensemble quinze cents, et vous feront gagner la partie d'emblée, mais ce cas est excessivement rare.

7° Le roi et la dame de la même couleur forment un mariage et comptent 20 points.

(1) Les *quatorze panachés* sont formés de quatre as, quatre rois, quatre dames et de couleurs différentes. On les admet dans quelques sociétés.

Nous avons dit plus haut que le mariage d'atout valait quarante.

Une même carte ne peut servir deux fois pour composer un groupe pareil à celui dont elle a déjà fait partie. Par exemple, une carte qui a servi à former une réunion de quatre as ou de quatre figures, ne peut faire partie d'une autre réunion formant un point pareil.

Toutefois une dame qui aura servi à faire un soixante de dames comptera encore vingt lorsqu'on lui adjoindra le roi de la même couleur; si c'est une dame de pique et qu'on lui adjoigne le valet de carreau, on ajoutera quarante pour le Besigue. De même l'as d'atout, qui, avec ses trois confrères, aura formé un cent, pourra servir à faire la quinte majeure.

Notons bien ici que dans le Besigue il ne suffit pas de montrer à l'adversaire les groupes qui vous ont fait marquer des points, tels que quatre as quatre rois, un mariage, un Besigue, etc., ils doivent rester étalés sur la table. Toutes les cartes marquantes que l'on utilise dans les diverses chances indiquées plus haut sont soumises à cette règle.

Manière de jouer. — Chacun étant muni de ses neuf cartes, l'adversaire du donneur ou le joueur placé à sa droite, si on joue à trois, commence le jeu. A chaque levée que fait l'un ou l'autre des joueurs, ils prennent une carte au talon, celui qui a fait la levée la tire en premier.

Chaque joueur a le droit de renoncer à la cou-

leur qu'on lui demande; il n'est pas obligé de forcer et de couper avec un atout, même quand il aurait la couleur demandée. Mais il perd cet avantage dès qu'il ne reste plus de cartes au talon; il est alors obligé de fournir la couleur, de forcer en couvrant la carte de l'adversaire d'une carte plus forte, et enfin, s'il n'a ni l'un ni l'autre, il devra couper avec un atout.

Ainsi que nous l'avons dit, on ne doit compter les points, tels que mariage, Besigue, quatre as, quatre rois, etc., que lorsqu'on aura fait une levée et n'ayant par conséquent que huit cartes en main, car la carte que l'on reprend au talon ne doit arriver qu'après avoir compté.

La dernière levée vaut dix à celui qui la fait.

Toutes les levées étant faites, les joueurs retournent leurs cartes et font le compte de leurs gains. Les dix et les as comptent pour dix comme brisques et on les marque.

Fin de partie. — Lorsqu'on approche ensemble du nombre de points fixé pour le gain de la partie, il faut empêcher l'adversaire de compter, en coupant ses cartes, car les brisques n'ont qu'une valeur secondaire, et bien qu'on en ait suffisamment dans son jeu, l'adversaire pourrait gagner en main.

Il peut arriver que deux joueurs, finissant ensemble, dépassent le point convenu en comptant leurs brisques (c'est-à-dire leurs as et leurs dix, cartes privilégiées comme nous l'avons dit): c'est celui qui en a le plus qui gagne la partie. Si, par cas fortuit, le nombre de brisques est égal, en dépassant le

nombre fixé pour la partie, ce sera celui des joueurs qui aura fait la dernière levée qui deviendra le gagnant.

Règles générales pour bien jouer le Besigue.

1° La donne étant faite, rangez ensemble les cartes de même couleur, en les plaçant par ordre de valeur.

2° Jetez d'abord vos basses cartes, mais gardez celles qui peuvent former des combinaisons avantageuses, et surtout celles qui pourront vous donner les points les plus élevés.

3° Les meilleures cartes à garder sont les as, les rois et les dames. Cependant si vous avez en main trois as et autant de rois, défaites-vous d'un as, si vous y êtes forcé, plutôt que d'un roi qui peut servir à former un mariage.

4° Conservez surtout les cartes qui peuvent servir à faire des Besigues.

5° Ne prodiguez pas vos atouts, mais servez-vous-en pour prendre des brisques. Conservez dans votre jeu des atouts majeurs, lorsque vous arriverez à l'avant-dernière carte du talon, afin d'empêcher votre adversaire de faire une levée et d'annoncer ses points. Vous profiterez d'ailleurs des dix de la dernière levée.

Règlement du jeu.

1° Lorsqu'un joueur joue avec moins de neuf cartes, il n'est passible d'aucune amende et a le

droit d'en prendre deux au lieu d'une au tour suivant.

2° Celui qui joue avec plus de neuf cartes perdra soixante points et même cent cinquante, s'il est démontré que cette irrégularité a été maintenue jusqu'à la fin du jeu.

3° Tout point que l'on a omis d'annoncer après avoir repris sa neuvième carte au talon, pourra être annoncé par le joueur à sa première levée, mais avant la prise de la neuvième carte au talon.

4° Lorsqu'une carte du talon se trouve retournée ou a été vue, on la remet dans le jeu, de façon que les joueurs n'en puissent remarquer la place.

5° On ne peut déclarer qu'une seule chance par levée : si on a plusieurs groupes à montrer, on peut choisir celui que l'on veut.

6° Après avoir levé la dernière carte du talon, on n'a plus le droit de rien compter, et quelquefois avec un point magnifique en main, on perd la partie.

7° Il est défendu de chercher à connaître le nombre de levées qui restent à faire en scrutant, de manière ou d'autre, le talon.

Le Besigue en cinq cents et à un seul jeu.

Cette variété du Besigue est peu en usage aujourd'hui. La partie se joue en cinq cents points. On y compte la quinte majeure d'un seul jet et non en deux fois ; de plus on donne les valeurs suivantes aux cartes marquantes.

L'as vaut onze points, mais ne compte que pour dix comme brisque ; le dix pour dix ; le roi pour quatre ; la dame pour trois et le valet pour deux.

Les autres règles du Besigue en quinze cents points s'appliquent à celui-ci.

LE VINGT ET UN

Ce jeu est assez amusant ; on y joue en nombre indéterminé, proportionnant la distribution des cartes à la quantité des joueurs ; on prend ordinairement un jeu entier de cinquante-deux cartes pour cinq, six ou même douze personnes. Si le nombre est plus grand on se sert de deux jeux. Chacun prend vingt-cinq ou trente jetons auxquels on donne la valeur convenue. On tire ensuite au sort à qui mêlera, et le donneur prend le titre de *banquier*. Après avoir mêlé et fait couper, il donne deux cartes en deux fois à chaque joueur, et tenant toujours le talon en main, il regarde son jeu. Le joueur qui a vingt et un, dit : *vingt et un d'emblée*, et étale ses cartes sur le tapis. Le banquier agit de même s'il a aussi vingt et un Indiquons actuellement et la valeur des cartes et la meilleure manière de jouer pour obtenir vingt et un.

Les cartes ont leur valeur ordinaire, c'est-à-dire comptent les points qu'elles marquent. Les figures valent dix ; mais, par un privilége particulier, les

as valent à la fois un et onze. Ainsi, pour le vingt et un d'emblée, on a, ou un dix et un as, ou une figure et cette même carte. Supposez que l'on ait deux as, qu'on demande *carte*, et qu'il vienne un neuf, on prend un des as pour onze et l'autre pour un, ce qui fait vingt et un au moyen du neuf; on a toujours la ressource de changer ainsi la valeur des as à volonté.

Le vingt et un d'emblée est le coup supérieur, le joueur qui l'a reçoit deux jetons du banquier, jette ses cartes au pied du flambeau et les autres continuent à jouer. Si le vingt et un est entre les mains du banquier, chaque joueur lui paie deux jetons et tout le monde abat son jeu sans jouer. En s'abstenant de mêler et de faire couper (ce qui ne se fait que la première fois), le banquier donne de nouveau, et s'il n'a pas vingt et un d'emblée, il tient le talon de la main droite, et attend que le premier à jouer parle. Si celui-ci ne trouve pas son jeu à son gré, il demande *carte*; et le banquier lui en donne une, prise de dessous le talon, en la jetant sur la table sans la retourner. Si cette carte ne suffit pas, le joueur dit : *carte encore*, et ainsi de suite, jusqu'à ce qu'ayant ce qui lui convient, il dise *je m'y tiens*. Quand on dépasse le point de vingt et un on est *crevé*, et il faut payer au banquier un jeton et abattre ses cartes; cependant on est libre de ne le faire qu'à la fin du tour, parce que si le banquier crevait on ne lui paierait rien ; mais cela étant sujet à discussion, il semble qu'il vaut mieux payer de suite lorsqu'on crève.

Quand tous les joueurs sont servis et que vient le tour du banquier, il se donne successivement des cartes ; s'il obtient vingt et un, il reçoit un jeton des joueurs qui ont un point inférieur, ceux qui ont vingt et un comme lui ne donnent rien, non plus que ceux qui ont crevé. S'il crève lui-même, il doit un jeton à chaque joueur (les crevés exceptés), et même à ceux qui se sont tenus au plus bas point. Lorsqu'il *s'y tient*, crève, ou fait vingt et un, tout le monde met cartes sur table, et le banquier paie un jeton s'il a crevé.

Il faut se garder de trop forcer le jeu, c'est-à-dire de ne pas demander *Carte* lorsqu'on approche du nombre vingt et un, dans la crainte d'en voir arriver une grosse qui ferait crever. Passé quinze, il est prudent de s'y tenir ; à quinze, on a l'espérance d'obtenir un quatre, un cinq, un six ; mais à seize, c'est trop chanceux : il vaut mieux *s'y tenir*. Le banquier ne peut et ne doit point calculer ainsi, parce que s'il s'en tient à un nombre bien bas, comme seize ou dix-sept, il est presque assuré que les deux tiers des joueurs auront des points plus forts, et que par conséquent il vaut mieux s'efforcer d'avoir un vingt et un. Lorsqu'il a un point égal à celui d'un autre joueur, sans que ce point soit vingt et un (supposons vingt), il dit : *je paie en cartes*, et ne donne rien.

Quand le banquier a épuisé le jeu de cartes, il prend une partie de celles que l'on a mises au flambeau, à mesure que les tours ont été joués, et, après les avoir mêlées et fait couper, il donne pendant

un tour, et cède au tour suivant son emploi à son voisin de droite. Le tour fini, les joueurs doivent réunir toutes les cartes jouées et les mettre au flambeau. Quand un joueur a perdu sa mise, il ne quitte pas le jeu pour cela, il est libre de mettre une nouvelle mise ou d'emprunter des jetons de l'un des riches joueurs, ou, mieux encore, de donner la valeur que présente l'enjeu de vingt-cinq jetons.

LE TRENTE ET UN

Ce jeu, fort amusant et d'une marche rapide, ne laisse pas de place à l'ennui. On le joue avec un jeu de piquet. Le nombre de joueurs peut varier de quatre à six ou huit personnes.

Voici la valeur des cartes : l'as vaut onze, les figures dix et les autres cartes suivant le nombre de leurs points.

Après être convenu de la valeur des fiches qu'on fera bien de porter à un taux minime, à cause de la rapidité du jeu et du nombre de payants, on donnera à chaque joueur cinq fiches, valant chacune dix jetons et de plus une dizaine de jetons.

On tire à qui donnera ; la plus haute carte l'emporte ; car c'est un avantage que de donner. Après avoir battu les cartes et fait couper à sa gauche, celui qui est chargé de la donne distribue à la ronde

les cartes une à une, se sert le dernier, et chaque fois dépose sur le tapis une carte non retournée. Il recommence encore deux fois sa donne, en sorte que chaque joueur aura trois cartes, qu'il ne doit pas laisser voir, et il s'en trouvera également trois sur le tapis, mais que chacun verra.

Si ces cartes conviennent au donneur, il a le droit de les prendre, mais il met son jeu à découvert en place et le pousse à sa droite vers le premier en cartes. Celui-ci a également le droit de changer l'une de ses cartes; mais s'il est satisfait de son jeu et qu'il n'y veuille rien changer, il dit : *Je m'y tiens*, et dès ce moment tout échange de cartes lui est interdit. Les trois cartes sont ensuite poussées vers le voisin de droite qui a la même faculté de choisir une carte en échange de l'une des siennes ou de s'y tenir. On continue à faire circuler les trois cartes jusqu'à ce que l'un des joueurs soit parvenu, à force d'échanger, à faire un brelan de trois cartes ou un trente-et-un, lequel doit être dans une seule couleur.

Tous les brelans sont bons depuis celui de rois ou d'as, jusqu'au brelan de sept.

Quand un joueur a un brelan, il ne manque pas de s'y tenir; mais lorsqu'on annonce un *trente et un* qui se trouve toujours composé, en outre de l'as, de deux figures ou de deux dix, ou encore d'une figure et d'un dix, toujours dans la même couleur, alors chacun abat son jeu, et le contenu de la corbeille appartient à son heureux possesseur.

Ceux qui ont des brelans ne paient rien, mais

tous les autres donnent un jeton. Le joueur qui a le point le moins élevé en paie deux. Si deux joueurs ont le même point inférieur, ils donnent également chacun deux jetons.

Après le trente et un, on recommence une autre partie et la main passe au joueur de droite.

Ce jeu est sujet à diverses modifications; dans quelques sociétés, le brelan fait abattre les cartes de même que le trente et un, et son possesseur gagne les enjeux. Dans d'autres, la corbeille est réservée pour le trente et un, mais chaque joueur paie un jeton à celui qui a le brelan. S'il se trouve simultanément plusieurs brelans lorsqu'on abat les cartes, on ne paie un jeton qu'au brelan le plus élevé. Les autres brelans, s'ils ne reçoivent pas, ne paient rien.

Il arrive aussi quelquefois que l'on convient de considérer comme brelan la réunion du valet de trèfle appelé *misti* et de deux cartes de même valeur, deux sept, deux dames, deux huit, etc.

Ce jeu du trente et un se joue aussi d'une façon différente, et voici en quoi consiste cette variante. On ne prend que trois fiches, et à la fin du tour celui qui a le point le plus bas perd et met une fiche dans la corbeille. Lorsqu'un joueur a perdu trois fois il se trouve par conséquent n'avoir plus de fiches, il est ce que l'on appelle *mort* et ne fait plus partie du jeu qui continue sans lui jusqu'à ce qu'il n'y ait plus qu'un seul survivant, auquel appartient alors le produit entier de la corbeille.

LE NAIN JAUNE

On emploie pour jouer au Nain Jaune, un jeu de cinquante-deux cartes et une sorte de tableau représentant au milieu un nain, tenant en main un sept de carreau. Aux quatre coins du tableau sont figurées quatre cartes, savoir : en haut, à gauche, un roi de cœur, à droite, la dame de pique ; en bas, au-dessous du roi de cœur, le valet de trèfle, et au-dessous de la dame de pique, le dix de carreau. (Voyez ce tableau en regard du titre.)

On supplée facilement à ce tableau en attachant au milieu du tapis sur lequel on joue, le sept de carreau, et l'entourant des quatre cartes ci-dessous.

Pour jouer à ce jeu on doit être trois au moins et huit au plus. On distribue au joueur une quantité de jetons qui ont une valeur convenue, et l'on fait tirer à chacun une carte, la plus haute désigne celui qui doit donner.

Supposons que le nombre de joueurs soit de quatre ; après avoir battu le jeu et fait couper, on donne à chacun douze cartes en les distribuant trois par trois. Il reste alors quatre cartes au talon.

Dans le cas où le nombre de joueurs ne serait que de trois, on donnerait quinze cartes et il n'y aurait au talon que sept cartes.

A cinq joueurs, 9 cartes. — Talon, 7 cartes.
A six joueurs, 8 cartes. — Talon, 4 cartes.

A sept joueurs, 7 cartes. — Talon, 3 cartes.
A huit joueurs, 6 cartes. — Talon, 4 cartes

Avant de distribuer les cartes, on commence par garnir le tableau, c'est-à-dire à faire la mise du jeu. Chacun des joueurs met un jeton sur le dix de carreau, deux jetons sur le valet de trèfle, trois jetons sur la dame de pique, quatre jetons sur le roi de cœur et cinq jetons sur le Nain Jaune ou sur le sept de carreau qui le représente.

Le roi est la plus haute carte du jeu et l'as la plus basse, les autres cartes ont la valeur ordinaire.

Lorsque la donne est achevée, le premier en cartes commence à jouer la carte qui lui convient ; s'il a une série de basses cartes de la même couleur, telle qu'un as, un deux, un trois, un quatre, un cinq, un six, etc., il les joue toutes à la fois en disant : un, deux, trois, quatre, cinq, six sans sept. Le joueur qui a le sept, le met ainsi que toutes les autres cartes qui se suivent dans son jeu ; il dira : sept, huit, neuf sans dix. Le joueur qui aura le dix, le mettra ainsi que les cartes qui pourraient suivre dix toujours dans la même couleur.

Celui qui a mis un roi commence par où bon lui semble, de même que celui qui n'est pas coupé par une carte supérieure qui suit la sienne.

Dans ce jeu où le gain de la partie consiste à se défaire promptement de toutes ses cartes, il est bon de remarquer qu'il faut toujours se débarrasser de ses plus basses cartes, surtout quand on n'a pas de rois, parce qu'on n'a pas d'occasion dans le cou-

rant du jeu de pouvoir se défaire des basses cartes.

Cependant cela peut arriver. Supposons qu'un joueur dise : sept sans huit, et que personne n'ait le huit, alors il recommence par où il veut et peut jouer un, deux, trois, quatre, cinq, six, sept, et se débarrasser ainsi de toutes ses basses cartes ; il faut pour cela que le huit soit resté seul au talon.

Lorsqu'un joueur a son jeu disposé de manière à pouvoir se défaire de toutes ses cartes de suite, la première fois qu'il est en tour de jouer, cela s'appelle le *Grand-Opéra*, et il ramasse tout ce qui est sur le tableau. De plus, dans quelques localités, chaque joueur doit lui donner autant de jetons qu'il a de points dans la main, mais ce cas se présente rarement.

On nomme *belles-cartes* les cartes qui correspondent à celles qui sont figurées sur le tableau. Elles peuvent être d'un grand avantage ou fort onéreuses. Elles sont avantageuses lorsqu'on parvient à les jouer, parce qu'alors on enlève la mise placée sur les cartes figurées. Ainsi, le roi de cœur, lorsqu'on le met sur le tapis, enlève la mise posée sur le roi de cœur figuré. Il en est de même pour la dame de pique, le valet de trèfle, le dix et le sept de carreau.

Mais, lorsque par malheur ces mêmes cartes vous restent dans la main, faute de pouvoir les placer, vous êtes obligé de payer une amende égale au nombre de jetons qui se trouvent sur les cartes figurées.

Il est donc très important au jeu du Nain Jaune de se défaire d'abord des cartes pareilles à celles

qui sont sur le tableau. Si l'on dit par exemple : six sans sept et que vous ayiez dans la main le sept de carreau et un autre sept, il faut de préférence mettre le sept de carreau ; si vous avez un roi, comme vous êtes libre, après l'avoir jeté, de commencer par où vous voulez, vous pouvez jouer sept de carreau sans huit, surtout si le sept de carreau est bien chargé, car il vaut mieux qu'il vous reste dans la main deux grosses cartes dont vous auriez pu vous défaire et qui ne feront payer que dix-neuf ou vingt points, que le sept de carreau qui vous en fera d'abord payer sept, et ensuite tous les jetons qui sont dessus.

Au Nain Jaune, il n'y a ni atout, ni renonce, il en résulte que sur une carte de couleur quelconque on a le droit de jouer la carte suivante même d'une autre couleur. Si, par exemple, je joue le six de pique, vous pouvez le couvrir avec le sept de trèfle, de cœur ou de carreau.

Un joueur fait la levée quand il a joué en dernier lieu une carte supérieure aux autres cartes jouées, et alors, sans se préoccuper de savoir si c'est son tour, il rejoue de nouveau pour ne s'arrêter qu'à la carte qui n'est pas suivie directement d'une autre carte supérieure d'un point ; la partie continue de la sorte jusqu'à ce que l'un des joueurs ait gagné le coup en se débarrassant de toutes les cartes qu'il avait en main. On garnit alors de nouveau le tableau, et le donneur du coup précédent cède la donne au premier joueur qui se trouve à sa droite.

LE LANSQUENET

Ce jeu de pur hasard, introduit en France par des lansquenets allemands et auquel on ne devrait jamais jouer qu'en famille ou entre amis, exposerait à faire des pertes considérables si l'on y jouait gros jeu ; aussi avait-il été plusieurs fois défendu par l'autorité, notamment par Colbert. Après être tombé en désuétude, il est redevenu à la mode depuis quelques années. Mais joué, comme nous le disons, en famille et avec des mises modestes, il n'est pas plus dangereux que le Loto.

On le joue avec un ou plusieurs jeux entiers de cinquante-deux cartes ; plus il y a de jeux plus la partie a d'attrait. Les jeux doivent être mélangés les uns aux autres et battus à plusieurs reprises.

On tire pour décider quel sera le donneur et quels seront les coupeurs ; celui qui tient les cartes s'appelle encore *banquier*.

Le nombre des joueurs est illimité : ceux qui tiennent la main alternativement se nomment *coupeurs*, les autres sont appelés *pontes* ou *carabins*.

Lorsque les cartes sont mêlées et que le coupeur qui tient la main a fait couper, il distribue une carte à chacun des autres joueurs en commençant par sa droite. Ces cartes sont appelées *cartes droites*, pour les distinguer de celles qui doivent ensuite être tirées.

Chaque coupeur met sur sa carte droite une somme convenue : ce qu'on nomme le *fonds du jeu*.

D'un autre côté, les pontes peuvent, avant que la carte du banquier soit tirée, mettre ce qu'ils jugent à propos à une chance qu'on appelle la *joie* ou la *réjouissance*.

Quand le jeu est fait, tant sur les cartes droites que sur la réjouissance, le coupeur qui tient la main se donne une carte qu'il découvre.

Après s'être donné cette carte, il tire celle qui doit décider du sort de la réjouissance.

Il tire ensuite d'autres cartes, et c'est de l'arrivée plus prompte ou plus tardive d'une carte semblable à celle qu'il s'est donnée que dépendent la perte ou le gain de tous les intéressés dans la partie. On comprendra mieux cette particularité lorsqu'on aura fait connaître ce qui a rapport aux cartes droites et à la réjouissance.

Quand le coupeur qui a la main donne une carte droite double à l'un des coupeurs, c'est-à-dire une carte de même espèce que celle qu'il a déjà donnée à l'un des coupeurs, un roi de cœur par exemple, s'il a déjà donné un roi de trèfle, de pique ou de carreau, il gagne la somme convenue que le joueur qui n'a pas la main a dû mettre sur sa carte, mais il est obligé de tenir deux fois cette somme sur la carte double.

Pareillement, lorsque le coupeur qui a la main donne une carte droite triple à l'un des coupeurs, c'est-à-dire une carte de même espèce que celles qu'il a données auparavant à deux autres coupeurs,

lesquelles formaient la carte double dont on a parlé précédemment, il gagne ce qu'on a dû jouer sur cette carte double, mais il est tenu de mettre quatre fois la somme convenue, qu'on appelle autrement *fonds du jeu*, sur la carte triple.

S'il arrive que le coupeur qui a la main donne une carte droite quadruple à l'un des coupeurs, il reprend ce qu'il a mis sur les cartes droites simples ou doubles, s'il s'en trouve au jeu, mais il perd ce qui est sur la carte triple et il quite à l'instant la main sans donner aucune autre carte.

Enfin, si la carte quadruple que tire le coupeur qui a la main est pour lui, il gagne tout ce qu'il y a sur les cartes des autres coupeurs, et, sans donner d'autres cartes, il recommence la main.

Il faut remarquer que s'il arrive que la carte de la réjouissance soit quadruple, cette chance ne va pas et chacun retire l'argent qu'il a mis.

Il faut encore remarquer que quand la carte d'un coupeur vient à être prise, il doit payer le fonds du jeu à chacun des autres coupeurs qui ont une carte devant eux : c'est ce qu'on appelle *arroser;* mais, dans ce cas, le perdant ne paie pas plus aux cartes doubles ou triples qu'aux cartes simples.

Toutes les fois que le coupeur qui a la main amène une carte semblable à quelqu'une de celles qu'il a déjà tirées, il gagne ce qu'on a joué sur la carte tirée la première. Mais, si avant d'amener des cartes semblables à celles qu'il a déjà tirées il amène la sienne, il perd tout ce que les pontes ont mis sur les différentes cartes qu'on a pu tirer jusqu'alors.

Supposons par exemple que la carte du coupeur soit un as, et qu'il y ait d'ailleurs sur le tapis un six, un sept, un valet, etc., chargés de l'argent des pontes : si quelqu'une de ces dernières cartes arrive avant l'as, le coupeur gagne ce qu'on y a mis ; mais si l'as est amené auparavant, le banquier est obligé de doubler au profit des pontes l'argent qui se trouve sur ces mêmes cartes.

On conçoit, par ce qu'il vient d'être dit, que la partie ne finit que quand le coupeur a retourné une carte semblable à la sienne. Par conséquent, s'il arrivait que, dans le cours de la partie, il retournât les douze cartes qui diffèrent de la sienne et qu'ensuite il retournât encore douze autres cartes semblables à celles-là, il ferait ce qu'on appelle *main-pleine* ou *opéra*, car il gagnerait tout ce que les pontes auraient joué dans cette partie ; mais, si après avoir retourné les douze cartes qui diffèrent de la sienne il en retournait une semblable à cette dernière, il serait tenu de doubler au profit des pontes tout ce qu'ils auraient joué sur ces douze cartes, et il éprouverait ce qu'on appelle un *coupe-gorge*.

Si la carte du coupeur se trouve double, c'est-à-dire, si ce sont deux valets, deux sept, deux cinq, etc., il ne va en ce cas que la *réjouissance* et le *fonds du jeu* qui se trouve sur les cartes droites : il faut, pour que les pontes puissent en pareille circonstance jouer sans désavantage, qu'il y ait sur le tapis d'autres cartes doubles que celles du coupeur ; autrement, il y aurait de l'inégalité dans les risques,

puisqu'il serait probable que, n'y ayant plus dans le jeu que deux cartes semblables à celles du coupeur, elles viendraient plus tard que celles qui seraient encore au nombre de trois.

Il peut encore arriver que la carte du coupeur soit triple, c'est-à-dire qu'elle soit composée de trois cartes semblables, comme trois dames, trois as, etc., il ne va pareillement alors que la réjouissance et le fonds du jeu qui est sur les cartes droites : il faut en ce cas, avant que les pontes puissent jouer, qu'il soit venu d'autres cartes triples pour établir l'égalité des risques.

Comme il y a de l'avantage à tenir la main, le coupeur qui taille a le droit de la conserver chaque fois qu'il lui arrive de gagner les cartes droites des différents coupeurs, quand même il n'en gagnerait aucune autre.

Voici l'explication de quelques termes employés à ce jeu :

Cartes droites. Nous avons déjà dit que ce sont celles que le coupeur qui taille distribue à chacun des autres coupeurs, avant de tirer la sienne.

Carte du coupeur. C'est la carte que celui qui tient la main retourne et prend pour lui.

Coupeur. On désigne sous ce nom les joueurs qui taillent alternativement et qui jouent contre les pontes, qui, à proprement dire, ne sont que *parieurs*.

Joie ou *réjouissance.* C'est une chance à laquelle les pontes font la mise qu'ils jugent à propos, avant que la carte qui doit y être affectée ait été retournée.

Tailler. C'est tenir la main et jouer seul contre les autres coupeurs et les pontes.

LE BACCARAT

Ce jeu de baccarat est un jeu de hasard très dangereux et qui se joue entre un banquier et des pontes ; le nombre des joueurs est très variable et peut être en quelque sorte illimité. La moitié des pontes occupe la droite du banquier, les autres pontes se mettent à sa gauche.

On se sert de jeux de cinquante-deux cartes, et plus il y a de jeux, plus la partie offre d'intérêt. Les pontes mêlent eux-mêmes les cartes, le banquier, après les avoir ensuite mêlées, si bon lui semble, fait couper par quelqu'un de la galerie ou même par un des pontes s'il le juge à propos. Le banquier est en droit, avant de commencer la donne, de *brûler* un certain nombre des premières cartes, il devra dans ce cas en prévenir la galerie et les pontes avant de donner à couper.

Après que les pontes ont disposé devant eux leurs enjeux et que le banquier a mis sur le tapis, devant lui, la somme nécessaire pour faire face au double des mises, la *donne* commence ; elle se fait de la manière suivante : c'est le banquier qui distribue les cartes, une à une d'abord à chaque ponte de droite, puis à chaque ponte de gauche, puis à lui-

même ; cette opération se renouvelle une seconde fois de manière que le banquier et chacun des pontes aient deux cartes en main.

Ici, il est utile de donner des renseignements exacts sur la valeur des cartes qui ont leur valeur naturelle, mais qui, au point de vue du gain, ont une grande importance : les figures comptent pour dix, mais dix n'a aucune valeur au baccarat, le point est d'autant meilleur qu'il se rapproche davantage de 9 ou de 19 ; ainsi, un roi et un neuf font 19, ce qui est le meilleur point, de même un 7 et un 2 qui font 9.

Les meilleurs points sont donc :

1° 9 et 19,
2° 8 et 18,
3° 7 et 17,
4° 6 et 16,

et ainsi de suite, mais plus on descend, moins la valeur est grande.

La donne étant terminée, chacun regarde son jeu, sans le montrer ; ceux des pontes qui ont 19 d'emblée ou 9 abattent leur jeu, si le banquier n'a pas 9 ou 19 il les paie ; mais s'il a également 9 ou 19 le coup est nul et chacun garde son argent. Mais s'il a 9 ou 19 les pontes qui auront les points au-dessous perdront l'argent engagé par eux, et le banquier le ramassera.

Lorsque ni les pontes, ni le banquier n'abattent pas d'emblée, cela signifie qu'ils n'ont ni les uns, ni les autres, 9 ou 19, et alors le banquier, s'il estime que son jeu est insuffisant, propose de tirer une

troisième carte que chaque ponte est libre de refuser ou d'accepter. Ainsi, supposons que le banquier a en main deux rois qui valent 20, il est de son intérêt de proposer une troisième carte, car il ne peut craindre un plus mauvais jeu, et peut espérer que la carte qu'il tirera sera un 7 ou un 8 ou un 9, etc., tandis que s'il y a 7, je suppose, il fera bien de s'y tenir de peur d'amener un 3 qui ajouté à son 7 lui donnerait 10, ou un 4 qui lui donnerait 1, etc., etc.

Lorsque le joueur ou le banquier ne veulent pas tirer, ils disent : *je suis content*, chacun abat son jeu et ceux dont le point est le plus rapproché de 10 gagnent les sommes engagées.

Ainsi donc, le plus beau point étant 9, puis 8, puis 7, etc., on doit avoir pour but de se former un jeu renfermant l'un de ces nombres. En général, il faut toujours tirer quand on n'a pas au-dessus de 4. Quant au banquier, il ne doit pas observer complètement ce précepte, car du moment que le ponte ne tire pas, il doit supposer que ce ponte a au moins 5, si donc lui banquier n'a pas au moins 5 et même 6, il fera bien de tirer.

On ne tire jamais plus d'une fois.

LA BOUILLOTTE

Ce jeu de cartes se joue à cinq et à trois personnes, mais le plus souvent à quatre. La Bouillotte a été longtemps le jeu à la mode dans les salons et il est encore très suivi. Il se joue avec une extrême rapidité, et expose en un instant les personnes sans expérience de ce jeu, à des pertes considérables.

Le nombre des joueurs est le plus souvent de cinq. On emploie deux jeux de 32 cartes dont on supprime les sept, lorsqu'on joue à cinq. A quatre on retire les sept, les dix et les valets, ce qui réduit chaque jeu à vingt cartes.

Valeur des cartes. — L'as vaut onze points, les figures chacune dix points, les autres cartes valent les points qu'elles indiquent.

Tirage des places. — On tire de chaque jeu un as, un roi, une dame, un valet et un dix. On place les unes *à découvert* autour de la table de Bouillotte qui est ordinairement ronde et on présente les autres *à couvert* aux joueurs. Chacun tire une carte au hasard et la carte correspondante placée sur la table lui indique sa place. S'il n'y avait que quatre joueurs, on supprimerait les dix.

Les joueurs se placent alors à la table de jeu, en allant de gauche à droite et dans l'ordre indiqué par la valeur relative des cartes.

Quand la société est nombreuse et qu'il s'y trouve

des joueurs *expectants*, c'est-à-dire qui doivent remplacer ceux qui quitteront la Bouillotte, on augmente le nombre des cartes à tirer, on leur en distribue également, et ces *rentrants* prennent place au jeu dans l'ordre de leurs cartes.

De la cave. — On place à côté de chaque joueur cinq jetons ou cinq fiches ; chaque fiche valant cinq jetons, ce qui donne trente jetons pour l'importance de la première mise ou *cave*.

La valeur numéraire de chaque jeton est fixée par les joueurs avant de commencer le jeu.

Les joueurs ne peuvent se caver de plus de trente jetons, à moins qu'ils n'aient déjà été décavés une fois.

Lorsqu'un des joueurs est décavé, c'est-à-dire, qu'il a perdu ses trente jetons, il cède sa place à un rentrant, mais, s'il n'y a pas de rentrants, le joueur décavé peut y rentrer en mettant au jeu autant d'argent que les trois joueurs réunis en ont devant eux.

Lorsqu'on jouait encore la Bouillotte à cinq personnes, chaque joueur mettait un jeton devant lui, mais à la Bouillotte à quatre, le donneur seul met un jeton.

On met au flambeau de la table de jeu la valeur des caves, afin que lorsqu'un ou plusieurs se retirent du jeu, on puisse répartir à chacun son gain proportionnellement au nombre de jetons qui lui restent.

De la donne. — Quoique l'as soit la plus forte carte du jeu, il est d'usage que la *donne* appartienne à

celui auquel est échu le roi ; par conséquent, le premier en cartes, est le joueur qui a la dame. Le donneur prend l'un des deux jeux de cartes dont nous avons parlé ; l'autre est placé à la droite du second en cartes. Les cartes étant mêlées, il les distribue alternativement une à une en commençant par son voisin de droite jusqu'à ce que chaque joueur en ait trois. La donne étant achevée, il retourne la dernière et place à sa droite le *talon* ou restant des cartes.

De la passe. — Les cartes étant distribuées, le premier en cartes a le choix d'ouvrir le jeu ou de *passer* à moins qu'il ne soit *carré* (voyez plus loin la *carre*). Il peut l'ouvrir d'une somme quelconque, ou en proposant son *va-tout*, c'est-à-dire un pari proposé aux joueurs engagés, de tout l'argent qu'il a devant lui.

Le second, le troisième et le quatrième joueurs ont les mêmes droits.

Lorsque tous les joueurs ont passé, le coup est nécessairement nul.

Le second à jouer prend le deuxième jeu de cartes dont nous avons parlé, et, après avoir mis de même que le premier, un jeton devant lui, il les mêle et les distribue comme il a déjà été dit.

Pendant ce temps, le devoir du joueur en face est de ramasser les cartes du coup qui vient de finir et de placer ce jeu à sa gauche qui devient la droite de celui à qui appartiendra le tour de donner après le coup qui va être joué.

Du point et de la carte gagnante. — Le point se compose de toutes les cartes d'une même couleur

qui se trouvent au nombre de celles qui ont été données aux joueurs. Le point appartient à celui qui, s'étant engagé, possède la carte la plus forte dans cette couleur. Le point ne peut être au-dessus de 27 ni au-dessus de 48.

La carte gagnante est généralement l'as, supérieur aux autres cartes de sa couleur, et qui absorbe toutes celles qui se trouvent dans les jeux des joueurs, en sorte que souvent, avec un jeu fait, on perd contre un joueur qui n'a rien en main, mais qui trouve dans le jeu de ceux qui ont passé, les cartes nécessaires pour rendre son jeu supérieur à celui de son adversaire. La primauté du choix appartient au premier en cartes, s'il est engagé, sinon elle passe au tenant suivant. L'adversaire choisit ensuite.

En l'absence de l'as, la même prérogative appartient au roi, en l'absence du roi, la dame en jouit, puis le neuf, et enfin le huit, dans certains cas, peut devenir la carte gagnante.

Des brelans simples. — Le brelan simple se compose de trois cartes semblables. On en compte cinq différents, savoir : le brelan d'as, de rois, de dames, de neuf et de huit.

Le brelan l'emporte sur le point. La valeur des brelans est dans le rapport de celle des cartes, c'est-à-dire le brelan d'as, est plus fort que celui des rois, celui des rois l'emporte sur celui des dames, etc.

Des brelans carrés. — Un brelan carré se compose de quatre cartes semblables. Trois cartes se trouvent nécessairement dans la main du joueur et la

quatrième à la retourne. Le brelan carré l'emporte sur tous les autres brelans et même sur celui d'as, et ne fût-il composé que de huit.

Beaucoup de joueurs attribuent à celui qui a un brelan de trois cartes, pendant que son adversaire a un brelan carré, le droit de découvrir la dernière carte du talon. Si cette carte peut, avec son brelan simple, former un brelan carré, il a le droit de la prendre, et ce second brelan annulera celui de l'adversaire pourvu que celui-ci soit inférieur en valeur de cartes.

Toutes les fois qu'il se trouve un brelan dans la main d'un joueur, les autres sont obligés de lui donner chacun deux jetons pour un brelan carré, et un jeton pour un brelan simple.

S'il se trouve simultanément plusieurs brelans au jeu, les joueurs paient également un jeton au possesseur d'un brelan inférieur au premier, quoique, en raison de cette infériorité, il ait perdu le coup.

De la carre. — Le premier en cartes jouit du droit de se *carrer*, ce qui se fait en mettant au jeu autant de jetons qu'il y en a au jeu plus un et en disant : *je me carre*.

La carre procure plusieurs avantages à un joueur : 1° au moyen de la carre, le jeu se trouve sans qu'on ait vu les cartes du joueur et il n'est plus obligé de parler le premier ; 2° lorsque les autres joueurs passent, il reste maître de l'enjeu. Si au contraire ils s'engagent, ils sont obligés de *relancer* (voyez ci-dessous la *contre-carre*). De plus, s'il n'est pas con-

tent de son jeu, il peut se retirer du coup en abandonnant les jetons de sa carre.

De la contre-carre et de la *sur-contre-carre*. — Le second joueur peut annuler dans les mains du premier en cartes, les avantages de la carre, sauf cependant celui de la *primauté absolue*, en mettant sur le tapis un nombre de jetons égal au montant de l'enjeu, c'est-à-dire, des jetons provenant de la passe et de la carre et en disant : *je rachète la carre*. La *sur-contre-carre* se fait en mettant sur le tapis autant de jetons qu'en ont produits la *passe*, la *carre* et la *contre-carre*, en disant : *je rachète la contre-carre*.

Au carré appartient seul le droit de racheter la contre-carre de même que le contre-carré peut seul racheter la sur-contre-carre.

Le fait de la carre, contre-carre et sur-contre-carre, sert d'ouverture au jeu et celui qui a la parole et ne passe pas, doit dire en jouant : *Je vois la carre*, le second dira, toujours dans l'hypothèse qu'il ne passe pas : *Je tiens la carre*.

De la relance. — C'est offrir de jouer telle quantité de jetons de plus que celui qui a ouvert le jeu. Le joueur qui relance doit avoir soin de spécifier si la somme qu'il propose est en sus des passes. Dans le cas contraire, elle n'est que la somme nette annoncée.

Lorsque le deuxième joueur qui doit parler le premier a dit qu'il *voit la carre*, il est obligé d'ajouter quelque chose aux huit jetons de la carre, afin que le carré puisse user de son droit de relance.

Il faut ici remarquer qu'un joueur qui a relancé

ne peut réitérer qu'il n'ait été lui-même relancé, c'est-à-dire que s'il a fait dix francs, il faut qu'un joueur venant après lui fasse par exemple, quinze francs.

Voici l'exemple d'une succession de relances entre quatre joueurs, ayant tous beau jeu et voulant user jusqu'au bout du droit de relance.

Le premier ouvre le jeu, au premier *tour de paroles*.

Le second relance au deuxième tour.

Le troisième relance au troisième tour.

Le quatrième relance au quatrième tour.

Le premier joueur relance pour la première fois au cinquième tour.

Le second relance pour la deuxième fois au sixième tour.

Le troisième relance pour la deuxième fois au septième tour.

Le quatrième relance pour la deuxième fois au huitième tour.

Exemple d'un coup de Bouillotte.

Les cartes étant distribuées et l'enjeu formé, le joueur placé à la droite du donneur a la parole. Après avoir examiné ses cartes il déclare s'il passe, s'il ouvre simplement le jeu ou, enfin, s'il l'ouvre en augmentant l'enjeu de telle ou telle somme.

Si le jeu n'est pas ouvert par le premier en cartes, le second a le droit de l'ouvrir et de dire qu'il passe.

Le troisième et le quatrième jouissent des mêmes droits.

Si le jeu a été ouvert par le premier en cartes, et qu'un seul joueur ait tenu, celui-ci peut abattre son jeu, relancer ou faire son *va-tout*.

Abattant son jeu, les autres joueurs l'imitent et, s'il réunit plus de points que son adversaire, il ramasse les jetons des passes et se fait payer autant de jetons qu'il en a ramassés sur le tapis. De plus, s'il a un brelan dans son jeu, il se fait payer un jeton par chaque joueur ; à point égal, il perdra, car la *primauté* assure, dans ce cas, le point au premier.

Lorsqu'il relance, le premier a le droit ne renoncer, ce qu'il annonce en disant : *je passe*, ou de tenir, en acceptant la relance et disant : *je tiens*, ou relancer lui-même. S'il renonce personne n'abat son jeu, mais il mêle le sien au talon, et son adversaire gagne le coup et recueille les jetons dont il est question dans le paragraphe précédent.

S'il relance il abat son jeu et celui qui a le point le plus fort gagne.

Les relancements successifs se terminent ordinairement par un *va-tout*. Dans ce cas, le joueur qui le propose avance tout l'argent qu'il a devant lui. Le joueur qui tient peut dire *qu'il tient sans plus*, c'est-à-dire, sans vouloir jouer plus qu'il n'y a au jeu.

Lorsqu'un joueur est décavé, il ne peut rentrer au jeu qu'autant qu'il remplacera à son tour un autre joueur.

Une règle fort importante à suivre dans la Bouil-

lotte est *qu'un joueur ne peut ni gagner ni perdre plus d'argent qu'il n'en a devant lui.*

Au reste, la Bouillotte est un jeu où l'on peut perdre beaucoup d'argent lorsqu'on s'obstine à relancer, c'est-à-dire à renchérir sur les enjeux. Il est nécessaire de bien le connaître pour le jouer sans danger, et pour y parvenir, il faut l'étudier quelque temps en le voyant jouer, cela est d'autant plus nécessaire que ses règles subissent beaucoup de variations suivant les provinces où on le joue, et même quelquefois dans une même localité.

LA MANILLE

Article premier. La manille se joue à quatre personnes, deux contre deux, avec un jeu de 32 cartes, comme au piquet.

Art. 2. La partie se joue en deux parties liées, et la main suit comme à tout autre jeu.

Art. 3. Une partie liée n'est qu'une seule et même partie, composée de deux ou de trois, de 34 points chaque : il faut en gagner deux pour gagner la partie.

Art. 4. Celui qui doit mêler, ayant bien battu les cartes, les présente à son adversaire de gauche, qui doit couper nettement ; après quoi, il donne alternativement, de quatre en quatre, huit cartes à chaque joueur ; il ne reste par conséquent point de talon. Ainsi celui qui donne retourne la dernière carte. C'est de cette couleur qu'est l'atout.

Art. 5. L'un des quatre joueurs prend les cartes qu'il présente à son adversaire de gauche ou de droite pour voir qui sera le premier; et comme à ce jeu c'est un avantage de donner, celui qui tire la plus forte carte fait.

Art. 6. Si celui qui donne retourne un dix, que l'on nomme Manille, il marque 5 points; s'il tourne un as, que l'on nomme Manillon, il marque 4; un roi 3; une dame 2; un valet 1.

Art. 7. Lorsqu'un joueur donne à la place d'un autre, et qu'on s'en aperçoit avant d'avoir retourné, on recommence le coup; si, au contraire, on ne s'en aperçoit qu'après, le coup est bon.

Art. 8. Il y a dans ce jeu des cartes qui forment les points, qui sont: le dix de chaque couleur, ou Manille, qui compte 5 points; l'as ou Manillon, 4; le roi, 3; la dame, 2; le valet, 1; la levée, qui se compose de 4 cartes, vaut 1 point.

Art. 9. S'il se trouve quelque carte tournée, on refait.

Art. 10. Il arrive quelquefois que celui qui donne retourne une ou plusieurs cartes; si c'est de son jeu ou de celui de son associé, le coup est bon, puisque la connaissance qu'en acquièrent les adversaires ne peut être préjudiciable qu'à lui, et que, par cela même, il subit la peine de sa faute; si, au contraire, c'est du jeu de ses adversaires, ils ont la faculté de tenir le coup pour bon, ou recommencer, quand même ils auraient vu leurs cartes.

Art. 11. Quelques personnes, en vertu du vieux

dicton : « Carte vue ne se joue pas », pretendent que, dès qu'il y a une carte vue, on doit redonner : elles ont tort. Un joueur peu délicat, qui reconnaîtrait des cartes dans un jeu, pourrait en retourner une ou plusieurs, lorsqu'il s'aperçoit qu'il a donné de belles cartes à ses adversaires, et il serait quitte pour redonner.

Art. 12. Le joueur qui est à droite de celui qui donne, doit jouer le premier ; les autres sont tenus de jouer de la couleur ou de couper, s'ils n'ont pas de la couleur jouée. A ce jeu, il faut toujours forcer, à moins que l'associé ne soit maître jusque-là.

Art. 13. Si celui qui joue dit cœur, et qu'il joue pique ou toute autre couleur, il est tenu, si son adversaire l'exige, de reprendre sa carte et de jouer la couleur annoncée ; mais si l'adversaire juge que la carte jouée lui soit plus favorable que la couleur annoncée, il couvre la carte et l'on continue.

Art. 14. Sauf le coup de l'article précédent, toute carte sur le tapis est jouée.

Art. 15. S'il arrivait que deux cartes fussent jetées ensemble, c'est celle de dessous qui doit être jouée.

Art. 16. Celui qui donne mal et qui s'en aperçoit avant de retourner, perd la donne seulement ; mais s'il retourne, il perd 34 points, c'est-à-dire la manche entière.

Art. 17. Celui qui reçoit plus ou moins de cartes et qui joue, perd 34 points ; si, au contraire, il s'en aperçoit avant de jouer, c'est celui qui a donné qui

les perd, quand même il aurait son compte de cartes. Comme il se trouve deux joueurs qui reçoivent plus ou moins de cartes, c'est toujours celui joue le premier qui perd 34 points, vu qu'il ne peut y avoir deux fautes dans le même coup.

Art. 18. Celui qui renonce ou qui sous-force, perd 34 points.

Art. 19. Celui qui contre-joue, c'est-à-dire qui joue n'étant pas le premier à jouer, perd 34 points.

Art. 20. Celui qui prend une levée avec trois cartes et qui joue, perd 34 points.

Art. 21. Celui qui rejoue en laissant deux levées sur le tapis sans les plier, perd 34 points.

Art. 22. Celui qui regarde une levée, une fois pliée, perd 34 points.

Art. 23. Celui qui marque plus de points qu'il n'en a gagné, perd 34 points.

Art. 24. Celui qui prend la levée de son adversaire ne perd rien ; celui à qui elle appartient doit y veiller.

Art. 25. Celui qui fait la vole, c'est-à-dire toutes les levées, ensemble avec son associé, gagne 34 points, c'est ce qu'on nomme faire trente-quatre. Perdre toutes les levées, c'est être trente-quatre.

Art. 26. Celui qui regarde le jeu de son associé en son absence ne perd rien, mais il faut qu'il laisse le jeu à découvert jusqu'à la fin du coup.

Art. 27. Pour savoir les points que l'on gagne, il y a vingt cartes supérieures, qui sont : les manilles, les manillons, les rois, les dames et les valets de chaque couleur, qui font ensemble 60 points,

plus, 8 levées de 4 cartes chaque, qui font 8 points en tout 68 points, qui se divisent en deux fois 34 par conséquent, celui dont les levées font plus de 34 gagne l'excédent, qu'il marque sur une carte découpée à cet effet.

Nota : Outre la partie liée en 34 points, on joue quelquefois la Manille en 44 points, une seule partie sans revanche.

Dans certaines villes du Midi on joue la Manille de deux façons, *parlée* ou *muette* : dans la Manille parlée, les deux associés se donnent, à haute voix, des indications sur leurs jeux réciproques, indications dont profitent naturellement les deux adversaires : l'un des deux partners mène le jeu. Cette façon de jouer, qui a ses partisans, est moins agréable, moins attachante que le jeu ordinaire ou Manille muette, et offre beaucoup moins d'imprévu.

On joue aussi la *Manille à trois* : dans ce cas on retranche deux cartes, généralement le sept et le huit de pique. Chaque joueur reçoit dix cartes; il y a donc dix levées et 70 points dans le jeu au lieu de 68. Chacun joue pour son propre compte, la partie est en 100 ou en 150 points.

FIN.

TABLE

—

Le Piquet	1
Le Whist	13
L'Écarté	46
La Mouche	51
Le Mistigri	56
Le Rams	57
Le Mariage	60
Le Bésigue	64
Le Vingt et un	71
Le Trente et un	74
Le Nain jaune	77
Le Lansquenet	81
Le Baccarat	86
La Bouillotte	89
La Manille	97

www.ingramcontent.com/pod-product-compliance
Lightning Source LLC
Chambersburg PA
CBHW071410220526
45469CB00004B/1230